MEXICO NINE

MÉXICO NUEVE

CONTENTS

INTRODUCTION *Gilbert W. Merkx* 1

AN HISTORICAL CONTEXT *Clinton Adams* 6

MEXICANS IN LITHOGRAPHY *Jorge Alberto Manrique* ... 10

COLLABORATION *Lynne D. Allen* 14

The Lithographs

ALFREDO CASTAÑEDA 20

OLGA COSTA .. 24

JOSÉ LUIS CUEVAS 28

GUNTHER GERZSO 32

ALBERTO CASTRO LEÑERO 36

LUIS LÓPEZ LOZA 40

GABRIEL MACOTELA 44

VICENTE ROJO 48

ROGER VON GUNTEN 52

Manufactured in the United States of America

ISBN 0-9619735-0-1

INTRODUCTION

Gilbert W. Merkx
Director, Latin American Institute

The saying that "Art knows no national boundaries" is considered almost a truism. Like many such truisms, this portrays an ideal rather than reality. In practice, art is influenced by economic and cultural factors that reflect national boundaries and international asymmetries. Even the United States, the world's largest market for graphic arts and a mecca for successful artists, is not without insular tendencies in the arts. One of the costs of being at the center, in art as in other fields, is to be out of touch with developments elsewhere. As is the case for other products of the human imagination, the national contexts in which graphic art is created are continuing sources of diversity and enrichment.

Several of the international asymmetries that affect the graphic arts bear special mention in the context of the Western Hemisphere. In Latin America art tends to be politically salient and in the public domain, whereas in the United States it is perceived as apolitical and a matter of private taste. There is considerable Latin American awareness of art trends in the United States, in contrast to the relative ignorance in the United States of developments in Latin American art. This asymmetry of knowledge may also reflect the contrast between the large size of the market for art in the United States and the relatively small art markets in Latin America. Yet another contrast is between the advanced technical facilities available to graphic artists in the United States and the limited facilities found in Latin America.

Among the Latin American nations, Mexico has a unique position in the graphic arts, as on so many other dimensions. Mexico's proximity to the United States has made its artists acutely conscious of their own national traditions. The importance of art as a medium for expressing the objectives and accomplishments of the Mexican Revolution since 1910 has given art a striking public significance. Moreover, Mexico's large size, past economic development, and rapid urbanization have produced the conditions necessary for sustaining a sizable art market, which retains its vigor despite the debt crisis and the decline of oil prices. Not least in importance, Mexico's long tradition of serving as a haven for several generations of refugee intellectuals and artists from Europe and the rest of Latin America has provided an unusually rich cross-fertilization of ideas and influences.

As a result of these factors, Mexican art is marked by

La máxima que sostiene que el arte no tiene fronteras se considera universalmente como artículo de fe. Pero como sucede con frecuencia con dichos axiomas, lo que proyectan es un ideal, mas no la realidad. En la práctica, el arte está condicionado por factores económicos y culturales que reflejan fronteras nacionales y asimetrías internacionales. Aun los Estados Unidos, país que posee el más grande mercado mundial para las artes gráficas y es la meca de los artistas triunfadores; no está exento de tendencias insulares en el campo de las bellas artes. Uno de los costos de ser el centro, tanto en el arte como en otros campos, es el de permanecer fuera de contacto con los sucesos en otras partes. Como es el caso de otros productos de la imaginación humana, los contextos nacionales en que se crea el arte gráfico constituyen fuentes de continua diversidad y de enriquecimiento.

Varias de las asimetrías internacionles que afectan las artes gráficas merecen mencionarse en el contexto de las repúblicas del hemisferio occidental. El arte en la mayor parte de la América Latina tiene importancia pública y preeminencia política, en agudo contraste con la percepción del arte en los Estados Unidos como producto apolítico y asunto de gusto individual. Hay otra diferencia notable entre el conocimiento latinoamericano sobre las ocurrencias en el mundo del arte en los Estados Unidos y la relativa ignorancia en este país acerca de los acontecimientos en el arte latinoamericano. Esta asimetría de conocimiento puede relacionarse con el contraste entre el enorme mercado artístico en los Estados Unidos y el limitado mercado para el arte latinoamericano. Aun otro punto de contraste se encuentra en las avanzadas facilidades técnicas al alcance de los artistas gráficos en los Estados Unidos y la naturaleza limitada de las mismas en América Latina.

Entre los países latinoamericanos, México ocupa una posición singular en el terreno de las artes gráficas como en otras muchas dimensiones. Su proximidad a los Estados Unidos ha aguzado la conciencia de sus artistas tanto en las direcciones del arte estadounidense como en relación a sus propias tradiciones nacionales. A pesar de la crisis provocada por la deuda externa y por la caída de los precios del petróleo, la gran magnitud de México, su pasado desarrollo económico junto con su rápida urbanización han producido las condiciones necesarias para sostener un mercado artístico de importancia considerable. La trascendencia del arte como vehículo para expresar los objetivos y los logros de la Revolución Mexicana desde 1910 ha impartido a su producción artística un impresionado significado público. Asimismo, la ya larga tradición de México como refugio de varias generaciones de refugiados políticos de Europa y del resto de la América

a diversity and quality that are remarkable even in Latin America, a region that has experienced a flowering of literature and fine art in the last few decades that can only be compared to the vitality of literary and artistic creation in Russia at the end of the nineteenth century. It is, however, one of the more tragic consequences of the asymmetries that mark United States-Latin American relations in general and United States-Mexican relations in particular, that American appreciation of Mexican art tends to be limited to a passing awareness of the great muralists of the Revolution rather than based on familiarity with current achievements and trends.

Efforts to break down barriers of ignorance, which reflect national boundaries rather than ill will, tend to become mired in linguistic, cultural, and financial difficulties. This book reflects the outcome of one innovative effort that overcame such obstacles. Through an unusual set of circumstances involving two units of the University of New Mexico, support from the Rockefeller Foundation and involving the full cooperation of Mexican authorities, nine outstanding Mexican artists visited the Tamarind Institute in Albuquerque to prepare lithographs utilizing the full potential of this complex medium. The results comprise a suite of lithographs representing a cross-section of contemporary Mexican expression that has been made possible only because of a cooperative binational effort that can serve as a model of collaboration across national boundaries.

Tamarind probably could only have been created in a country with the American tradition of enlightened philanthropy. More than twenty-five years ago, the Ford Foundation rescued the art of lithography, which was on the verge of extinction, by funding the creation of the Tamarind Lithography Workshop in Los Angeles. One of the distinctive features of lithography is that it is an essentially collaborative enterprise, dependent on marrying the technical skills of the master printer and the creative vision of the artist. Tamarind sought to preserve not merely the techniques of lithography, but also the tradition of collaboration between artist and master printer essential to this art form. By training master printers and offering artists the opportunity to work with them, Tamarind helped to re-establish lithography as an important contemporary art medium. In 1970 Tamarind left Los Angeles for Albuquerque, where it became a division of the University of New Mexico and was renamed the Tamarind Institute.

New Mexico's Hispanic inheritance is reflected in the importance of Latin American studies at the University of New Mexico. The University's Latin American Institute is one of ten comprehensive National Resource Centers for Latin America to receive federal funding and has played a leading role in the revival of academic interest in Latin America. With one hundred fifty participating faculty members and an extensive network of ties to institutions in Latin America in general and Mexico in particular, the Latin American Institute's faculty and staff are familiar with creative

Latina, incluyendo artistas, ha dotado a la nación con una extrañamente rica fertilización de ideas e influencias.

Como consecuencia de los factores mencionados, el arte gráfico mexicano se caracteriza por su diversidad y calidad notables dentro de la América Latina, una región que ha experimentado un florecimiento extraordinario en la literatura y en las artes gráficas en las últimas décadas, sólo comparable con la vitalidad de la creación literaria y artística de Rusia a fines del siglo XIX. Sin embargo, una de las más trágicas consecuencias de las asimetrías que caracterizan en general las relaciones entre América Latina y los Estados Unidos y en particular las relaciones entre este país y México, es que la apreciación por el arte mexicano en los Estados Unidos tiende a limitarse a un conocimiento superficial de los grándes muralistas de la Revolución en lugar de cimentar ese mismo conocimiento en los logros y tendencias recientes.

Los esfuerzos para derrumbar estas barreras de ignorancia, que reflejan fronteras nacionales más que mala voluntad, tienden a enmarañarse en dificultades linguísticas, culturales y económicas. Este libro muestra el resultado de un intento innovativo para reducir esas distancias. A través de un inusitado conjunto de circunstancias afortunadas que incluyeron dos unidades de la Universidad de Nuevo México, el apoyo de la Fundación Rockefeller y la plena cooperación de las autoridades mexicanas; nueve sobresalientes artistas mexicanos visitaron el Instituto Tamarind en Albuquerque, Nuevo México con la meta de preparar litografías utilizando el potencial total de esta complicada forma del arte gráfico. El resultado se ha plasmado en una colección de litografías que son una muestra representativa de la expresión mexicana contemporánea, fruto de un esfuerzo binacional que puede servir de modelo de colaboración a través de las fronteras internacionales.

El Instituto Tamarind sólo podría haber surgido en un país con la tradición de filantropía esclarecida de los Estados Unidos. Tamarind originalmente establecido en Los Angeles, hace más de veinticinco años, cuando la Fundación Ford rescató el arte de la litografía que se encontraba en peligro de desaparecer, creando una subvención para establecer el Taller de Litografía Tamarind. Uno de los rasgos distintivos del arte litográfico es su naturaleza intrínseca de empresa colaborativa, dependiente de la unión entre las habilidades técnicas del maestro impresor y la visión creativa del artista. En 1970 el Taller de Litografía Tamarind cerró sus puertas en Los Angeles y se incorporó como una división de la Universidad de Nuevo México, con el nombre de Instituto Tamarind.

El Instituto Latino Americano de la Universidad de Nuevo México es uno de los diez Centros Comprensivos de Recursos Nacionales para Estudios de América Latina de Idiomas y de Areas que recibe subsidios del gobierno federal; el Instituto ha desempeñado un papel prominente de liderazgo en el resurgimiento del interés académico hacia la América Latina, gracias a la activa participación de aproximadamente ciento cincuenta profesores y a una extensa red de conecciones con América Latina en general y México en particular. El profesorado y el equipo de trabajo del Instituto están igualmente al tanto de los acontecimientos creativos de América Latina y son sensibles a las asi-

trends in Latin America and sensitive to the international asymmetries that have already been mentioned.

The twenty-fifth anniversary of the founding of Tamarind became the catalyst that brought together these two institutes, each representing distinctive traditions of New Mexico. Clinton Adams, the distinguished American lithographer and art historian, who was a founder of Tamarind and for many years its director, visited the Latin American Institute early in 1983 to explore the possibility of a collaborative effort to celebrate Tamarind's anniversary by bringing Mexican artists to Albuquerque to create original lithographs. Adams's suggestion sparked immediate enthusiasm. At the Latin American Institute we were acutely aware that knowledge in the United States of modern Latin American art was languishing, despite the remarkable vitality of the arts in the region. We were also conscious of the rarity of truly cooperative projects linking the United States and Mexico and realized that the intrinsically collaborative nature of lithography presented an unusual opportunity.

As the discussions between Tamarind and the Latin American Institute continued, the technical requirements of bringing the Mexican lithography project to reality gradually became defined in relation to Tamarind's production schedule, as well as in respect to the logistics of selecting artists and bringing them to New Mexico. The number of artists to be invited was decided upon, and eventually became the name of the project: nine, or in Spanish, "*nueve*." What remained was to find a source of external support, for in spite of the considerable resources that Tamarind and the Latin American Institute were willing to devote to the project, not all expenses could be covered by their restricted budgets. Letters seeking support were sent to a number of potential funding agencies.

At this stage fortune smiled on the project. The Rockefeller Foundation had recently combined its Arts and Humanities divisions and was entertaining proposals for projects that would bridge the arts and humanities. "México Nueve: A Suite of Lithographs," was such a proposal. Dr. Alberta Arthurs of the foundation answered our letter with a telephone call, to discover that I was in New York for discussions with another foundation. A lengthy conversation in her offices followed, in which Dr. Arthurs and other members of the Rockefeller Foundation encouraged us to think in terms of enhancing the humanities impact of the project. The idea of publishing this book was one result. Later the Foundation committed itself to support of the project, and the effort of bringing it to fruition began.

The logistics of such a project proved challenging. The selection of the artists was not a simple matter, for the world of Mexican art, like art circles everywhere, is not without its internal rivalries and politics. The selection committee, equally composed of U.S. and Mexican nationals, performed admirably in avoiding potential difficulties

metrías internacionales mencionadas con anterioridad.

El veinticincoavo aniversario de la fundación de Tamarind fue el catalítico que unió a los dos institutos, cada uno de ellos representativo de tradiciones diferenciadas de Nuevo México y de la solidez de su universidad más importante. El distinguido litógrafo e historiador del arte estadounidense Clinton Adams, quien fuera uno de los fundadores de Tamarind y su director, vino a charlar al Instituto a principios de 1983, con el objetivo de explorar las posibilidades de llevar a cabo un esfuerzo colaborativo consistente en traer artistas mexicanos a Albuquerque para crear litografías en piedra. Este proyecto serviría para marcar la celebración del aniversario. La idea del profesor Adams inmediatamente prendió la chispa del entusiasmo. Algunos de nosotros en el Instituto teníamos conciencia acusada de que el conocimiento en Estados Unidos del magnífico arte moderno mexicano languidecía a pesar de la notable vitalidad de las artes de la región. De la misma forma también sabíamos de la rareza de proyectos verdaderamente cooperativos que unieran a los Estados Unidos y a México, dándonos cuenta de que la naturaleza colaborativa intrínseca del arte de la litografía planteaba una oportunidad excepcional para la realización de tal proyecto.

El intercambio de ideas entre Tamarind y el Instituto Latino Americano continuó y gradualmente los requisitos técnicos para llevar el proyecto a su realización se definieron en relación al programa de producción de Tamarind junto con los pasos a seguir en la selección de artistas, traerlos a Nuevo México y divulgar su trabajo. Se decidió que el número de artistas invitados sería nueve; número con que eventualmente se tituló el proyecto. Quedaba por encontrar una fuente de apoyo externo, ya que a pesar de los considerables recursos que Tamarind y el Instituto Latino Americano deseaban dedicar al proyecto, no podían cubrir todos los gastos necesarios con sus restringidos presupuestos. En ese momento se enviaron varias cartas solicitando apoyo a un número de agencias con potencial de otorgar fondos.

En esta fase, la diosa Fortuna sonrió en nuestros planes. Recientemente la Fundación Rockefeller había combinado sus secciones de Artes y Humanidades e invitaba propuestas para proyectos que conjuntaran ambas disciplinas. «MÉXICO NUEVE: COLECCIÓN DE LITOGRAFÍAS» era esa clase de proyecto. La doctora Arthurs de la Fundación Rockefeller respondió a nuestra misiva con una llamada telefónica, sólo para descubrir que yo me encontraba en Nueva York en pláticas con otra fundación. Durante una larga conversación en sus oficinas, la doctora Arthurs y otros miembros de la Fundación Rockefeller nos alentaron a resaltar el impacto humanístico del proyecto. La idea de publicar este libro es uno de los resultados de esa memorable sesión. Más adelante, la fundación se comprometió a apoyar el proyecto y se puso en marcha el mecanismo necesario para alcanzar su plena fructificación.

Únicamente los problemas logísticos del proyecto representaban un reto formidable. La selección de los artistas no era empresa fácil, ya que el mundillo del arte mexicano como todos los círculos artísticos no se encontraba exento de políticas y de rivalidades internas. El comité de selección constituído igualmente por ciudadanos mexicanos y estadounidenses se desempeñó admirablemente evadiendo las posibles dificultades y ejercitando un diestro juicio

and exercising skilled critical judgement. Helen Escobedo, Rita Eder, Gunther Gerzso, Mary Grizzard, Christiane L. Joost-Gaugier, and Clinton Adams are to be thanked for their service on this committee. The considerable problem of moving artists and art across national boundaries was greatly facilitated by the frequent assistance of the Mexican counsel in Albuquerque, Doña Astrid Galindo de Sardoz, and officials of the Mexican Foreign Ministry, who on at least one occasion intervened to rescue lithographs impounded by customs officers.

As the project proceeded, Professor Adams retired as director of the Tamarind Institute and was replaced by Marjorie Devon, the current director, who has shepherded the project to fulfillment. The coordination of project activities devolved increasingly into the capable hands of Tamarind Curator Rebecca Schnelker, whose Spanish skills developed along with the project. Close collaboration between the Tamarind Institute and the Latin American Institute has continued throughout, and become a reward in itself. On the Latin American Institute side, deputy director Theo Crevenna and outreach coordinator María Casellas de Kelly made important contributions to solving logistical problems.

Collaboration between the United States and Mexico was also vital to the project. Particular thanks are due to Helen Escobedo, the former director of the Museo de Arte Moderno in Mexico City; to Rita Eder, curator of the Museo; to Alejandra Iturbe of the Galería de Arte Moderno; and to Malú Block of the Galería Juan Martín for their advice and help. In addition to the frequent assistance of Astrid Galindo de Sardoz, which has been mentioned, special thanks go to Jorge Alberto Losoya, former director of Cultural Affairs of the Mexican Foreign Ministry; to his successor as director, Luz del Amo; to deputy director of Cultural Affairs Daniel Leyva, and to Jesus Guerrero Piñeda and Pablo Juarez of the Ministry staff, for their invaluable assistance in many phases of the project.

While the general pattern of the artists' participation in the project was similar, no routine ever developed: The circumstances and personalities were too varied. Each artist spent a period of time in residence on the Tamarind premises in a small apartment over the workshop. These stays varied from one to three weeks. Most of the artists' time was spent in the workshop, but each also participated in at least one public presentation. While some artists gave formal talks, in most cases the presentations took the form of a seminar in which the artist was interviewed by a faculty member in conjunction with a show of slides of the artist's previous work. Attendance at these presentations was good, ranging from fifty to one hundred persons drawn from both the arts community and the Latin American studies community.

Each artist's visit represented in microcosm all the challenges of binational collaboration. Coordinating the artist's availability with Tamarind's busy production schedule was no small feat. Visa, travel, and living arrangements

crítico. El más cálido agradecimiento es para Helen Escobedo, Rita Eder, Gunther Gerzo, Mary Grizzard, Christiane L. Joost-Gaugier y Clinton Adams por sus invaluables servicios en el comité. El monumental problema de trasladar artistas y arte a través de fronteras nacionales se resolvió con la frecuente ayuda de la distinguida Cónsul de México en Albuquerque, doña Astrid Galindo de Sardoz, de oficiales de la Secretaría de Relaciones Exteriores, quienes, por lo menos en una ocasión, intervinieron para rescatar litografías que oficiales aduaneros habían embargado.

En el transcurso del proyecto, el profesor Adams se jubiló como director del Instituto Tamarind, siendo reemplazado por la actual directora Marjorie Devon quien ha conducido el proyecto hasta su brillante culminación. La coordinación de actividades recayó cada vez más en las capaces manos de Rebecca Schnelker, conservadora de Tamarind cuya destreza en la comunicación en español se desarrolló junto con el proyecto. La estrecha colaboración entre Tamarind y el Instituto Latino Americano ha continuado proporcionándonos inmensa gratificación. Por parte del Instituto Latino Americano, el Director Adjunto Theo R. Crevenna y la Coordinadora de Programas de Alcance María del Rosario Casellas de Kelly contribuyeron de manera significativa en la resolución de los múltiples problemas logísticos.

También vital para la exitosa culminación del proyecto fue la estrecha colaboración entre los Estados Unidos y México. Nuestro agradecimiento más profundo se dirige a Helen Escobedo, previa directora del Museo de Arte Moderno de la ciudad de México; a Rita Eder, conservadora anterior del Museo; a Alejandra R. de Yturbe de la Galería de Arte Moderno y a Malú Block de la Galería Juan Martín, por su valiosa asesoría y ayuda. En añadidura, la muy frecuente asistencia de doña Astrid Galindo Sardoz, quien ha sido mencionada anteriormente, agradecimientos también muy especiales para Jorge Lozoya, antiguo director de la sección de Asuntos Culturales de la Secretaría de Relaciones Exteriores, a su sucesora en la dirección Luz del Amo, al director adjunto de la Sección de Asuntos Culturales Daniel Leyva y finalmente a Pablo Juárez y Jesús Guerrero Pineda miembros del equipo de la Secretaría por su valiosa asistencia en las múltiples fases del proyecto.

Mientras que el patrón general de la participación de los artistas en el proyecto era similar, nunca se estableció una rutina. Cada uno de los artistas pasó un período de tiempo en residencia en Tamarind en un pequeño apartamento situado arriba del taller. La duración de la estadía de cada uno de ellos fue variable, de una a tres semanas. El artista pasó la mayor parte de su tiempo en el taller, pero cada uno participó por lo menos en una conferencia pública. Mientras que algunos artistas impartieron conferencias formales, en la mayoría de los casos sus presentaciones tomaron la forma de un seminario en el que el artista era entrevistado por un miembro del profesorado en conjunción con una presentación de transparencias mostrando el trabajo previo del artista en turno. La asistencia a dichas conferencias fue excelente, entre cincuenta y cien personas provenientes de las comunidades artísticas y de estudios Latino Americanos.

Cada una de las visitas ejemplificó el microcosmos de todos los retos que implica una colaboración binacional. La coordinación entre la disponibilidad del artista con el agitado programa de trabajo

4

had to be resolved. Some of the artists spoke English, and some did not: an important issue given the need to work closely with the printers. Problems arose and were resolved: each in its own way. Then, in the middle of the project, downtown Mexico City was devastated by a tragic earthquake. The entire University of New Mexico participated in a common effort coordinated by the Latin American Institute to raise funds for medical equipment. Among the fundraising events was an auction of lithographs donated by two Mexican artists who were in residence at Tamarind during the earthquake and its aftermath. Eventually, the UNM Mexico Relief Fund was able to purchase and donate more than $60,000 of medical equipment to teaching hospitals in Mexico City, an amount that, coincidentally, was slightly more than the funding provided to the México Nueve project by the Rockefeller Foundation.

Finally the first phase of the project, the creation of the suite of lithographs, reached completion. Four sets of eighteen lithographs have been donated to Mexican museums. Another set is now a travelling exhibition in the United States, and four sets have been donated to museums in the United States. As this book documents, the stylistic diversity and thematic variety of the work resulting from the project offer a sample of contemporary Mexican art that Americans will find of intrinsic interest. Also, the project has given the artists a unique opportunity to express themselves through a medium that is both one of the most traditional and most modern forms available.

All those who have been involved with this project hoped for two results: first, lithographs reflecting the vitality of contemporary Mexican art; and second, a demonstration that a binational program in the fine arts can succeed despite national differences and international borders. We believe the effort was justified. As the works in this volume suggest, contemporary Mexican art is cosmopolitan in character and responsive to international currents, yet remains undeniably Mexican in character. In addition, the U.S. institutions whose collaboration made this binational project possible, in particular the Rockefeller Foundation and the University of New Mexico, represent the enlightened altruism and innovation that characterize much that is best about the United States. In a time when United States-Mexican interactions are marked by political and economic strains, this project symbolizes the mutual respect and appreciation that must underlie good relations between these two important nations. ⊕

de Tamarind constituyó un enorme éxito. Las visas, el viaje y los arreglos de estancia tenían que ser resueltos. Algunos artistas hablaban inglés; otros no: asunto éste de suma importancia dada la necesidad de trabajar estrechamente con los maestros impresores. Surgieron problemas que fueron prontamente resueltos. Cuando, inesperadamente, a la mitad del projecto, llegaron noticias de que el centro de la ciudad de México había sido destruído por un terrible terremoto. La Universidad de Nuevo México en su totalidad participó en una campaña para recolectar fondos coordinada por el Instituto Latino Americano destinados a la compra de equipo médico. Entre los eventos se llevó a cabo un remate de litografías donadas por dos artistas mexicanos en residencia en Tamarind durante la catástrofe. Eventualmente, El Fondo de Ayuda para México de la Universidad de Nuevo México pudo comprar y donar más de $60.000 dólares en equipo médico a hospitales de enseñanza en la ciudad de México, una cantidad que, coincidentalmente, fue un poco más que los fondos otogados por la Fundación Rockefeller para la realización del proyecto México Nueve.

Finalmente, la primera fase del proyecto, la creación e impresión de la colección de litografías, fue completada. Cuatro juegos de dieciocho litografías se han donado a museos mexicanos. Otro juego está ahora viajando en exhibición por los Estados Unidos. Como se documenta en este libro, la diversidad estilística y la variedad temática vista en estos trabajos abren una ventana al mundo del arte contemporáneo mexicano en la que los estadounidenses encontrarán un interes intrínseco. También, el proyecto ha dado a los artistas una oportunidad única de expresarse a través de uno de los medios artísticos a la vez más tradicionales y más modernos.

Todos aquellos que de una u otra manera hemos estado involucrados en este proyecto confiamos en dos resultados: primero, que el proyecto constituya una contribución directa al arte contemporáneo; y segundo, demostrar que un programa binacional en las bellas artes puede tener éxito a pesar de las diferencias nacionales y de las fronteras internacionales. Nosotros creemos firmemente que hemos obtenido un triunfo. Mientras que el arte mexicano contemporáneo es cosmopolita en carácter y responde a las corrientes internacionales, es indudablemente mexicano en su esencia. En añadidura, las instituciones estadounidenses cuya colaboración ha hecho posible este proyecto binacional, en particular la Fundación Rockefeller y la Universidad de Nuevo México, son representativas del altruísmo esclarecido que caracteriza lo mejor de los Estados Unidos. En un momento en el que las relaciones entre los Estados Unidos y México se ven marcadas por tensiones políticas y económicas, este proyecto simboliza el respeto mutuo y la apreciación que deben subrayar el mejoramiento de las relaciones entre estas dos importantes repúblicas. ⊕

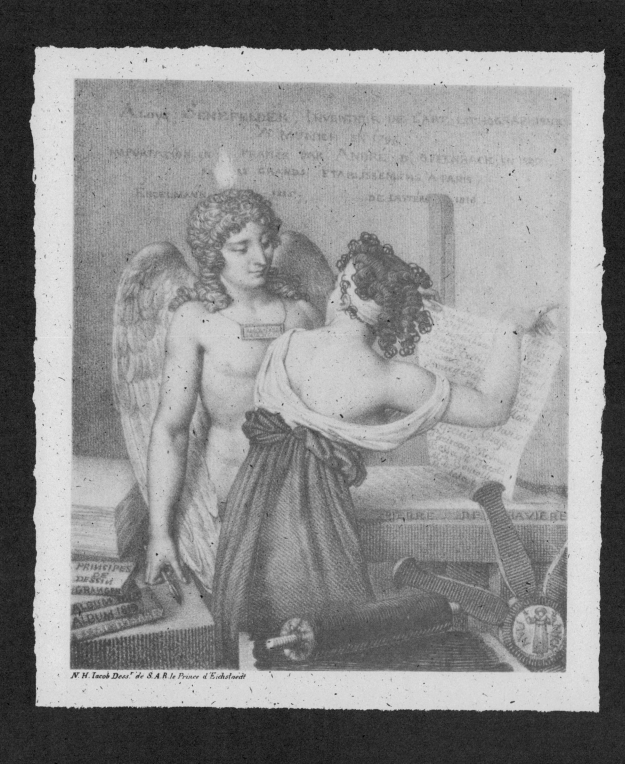

Drawn by N.H. Jacob in Paris in 1816, this allegorical lithograph in honor of Alois Senefelder was included in a supplement to Senefelder's
A Complete Course of Lithography *as an illustration of the practical and artistic possibilities of the medium.*

AN HISTORICAL CONTEXT

Clinton Adams
Director Emeritus, Tamarind Institute

Lithography remains unique among the media of the artist in the degree to which it originated in the discoveries of one man, the Bavarian, Alois Senefelder. Within thirty years after his invention of the process in 1798, knowledge of its technical complexities spread throughout the world. So numerous were the fine lithographs of the late 1820s and 1830s that we have come to speak of those years as the first "golden age" of lithography.

It was at that early date, in 1826, that the first lithographic workshop was established in Mexico, beginning a lithographic tradition outstanding among the nations of Latin America. In Mexico, as in Europe and North America, the processes of lithography were used for many purposes: for architectural and topographic views, for illustrations in books and scientific treatises, for political broadsides and posters. By mid-century, Mexican lithography had become a vigorous and popular art, strongly influenced in style and manner by the French artist Honoré Daumier, whose Mexican followers included Santiago Hernández, Hipólito Salazar, and J. M. Villasana.[1]

In Mexico, as elsewhere, the art of lithography experienced a series of advances and declines, constantly beset by the conflicting demands of art and commerce. Although skilled commercial printers were to be found in all major Mexican cities,[2] few of them undertook to print lithographs for artists, with the consequence that a new and creative spirit could not enter Mexican lithography until the 1920s. While the Mexican renaissance in mural painting is known to all, the Mexican contribution to the history of lithography is largely unacknowledged;[3] the standard histories of twentieth-century Mexican art— and even monographs on individual artists—make little mention of the outstanding lithographs of José Clemente Orozco, Diego Rivera, and David Alfaro Siqueiros. These artists, joined by Emilio Amero, the French emigré Jean Charlot, Miguel Covarrubias, Carlos Mérida, Pablo O'Higgins, Rufino Tamayo, and others, created a lithographic tradition of international importance. During the years of the Great Depression, when the art of Mexico exerted a profound influence upon its northern neighbors, Mexican lithography did much to stimulate and affect the character of lithography in the United States. Artists, their works, and their ideas moved freely across the border in both directions and to the benefit of all. Mexican artists made lithographs in collaborations with printers in New York and Los Angeles; while North American artists made

Los descubrimientos del artista bávaro Alois Senefelder originaron la técnica de la litografía que en nuestros días continúa manteniendo una posición única dentro de los medios de expresión del artista. Dentro de los treinta años que siguieron a la invención de su proceso en el año de 1798, el conocimiento de sus complejidades técnicas se había extendido ya por todo el mundo. Fueron tan numerosas las finas litografías de los últimos años de la década de 1820 y de 1830 que ya es común referirse a esos años como la «edad de oro» de la litografía.

Fue en aquella temprana fecha en 1826 cuando se estableció el primer taller de litografía en México, que inició una sobresaliente tradición litográfica entre las naciones de la América Latina. En México, al igual que en Europa y los Estados Unidos de América, los usos de los procesos litográficos tenían varios propósitos: para vistas arquitectónicas y topográficas, para ilustraciones de libros y de tratados científicos, para anuncios políticos y carteles. Para mediados del siglo, la litografía mexicana se había convertido en un arte popular y vigoroso, fuertemente influenciado en estilo y manera por el artista francés Honoré Daumier, entre cuyos seguidores mexicanos se incluyeron Santiago Hernández, Hipólito Salazar y J. M. Villasana.[1]

Como en otras partes, el arte de la litografía en México experimentó una serie de avances y de declives, constantemente plagado por las demandas conflictivas del arte y del comercio. Aun cuando era posible encontrar impresores comerciales experimentados en todas las ciudades mexicanas importantes,[2] muy pocos de ellos ejecutaban litografías para los artistas, y como consecuencia el espíritu creativo e inovador no penetró en el arte de la litografía mexicana sino hasta la década de 1920. Mientras que el renacimiento mexicano en la pintura mural es de todos conocido, las contribuciones mexicanas a la historia de la litografía han pasado, en general, desapercibidas;[3] los libros de historia del arte mexicano en el siglo XX, incluyendo monografías de artistas individuales, casi no mencionan las sobresalientes litografías de José Clemente Orozco, Diego Rivera y David Alfaro Siqueiros. A estos artistas se unieron Emilio Amero, Jean Charlot el emigrante francés, Miguel Covarrubias, Carlos Mérida, Pablo O'Higgins, Rufino Tamayo y otros más y juntos crearon una tradición litográfica de relevancia internacional. Durante los años de la Gran Depresión cuando el arte mexicano ejercía una profunda influencia sobre sus vecinos del norte, la litografía mexicana hizo mucho para estimular y causar efecto en el carácter de la litografía de los Estados Unidos. Los artistas, sus trabajos y sus ideas se mobilizaron libremente a través de las fronteras en ambas direcciones en colaboración estrecha con impresores de Nueva York y Los Angeles; mientras

lithographs in the graphic workshops of Mexico.

Partially as a consequence of the Second World War, creative lithography entered a period of decline in the late 1940s and 1950s, a decline intensified in Mexico by the death of Orozco in 1949 and of Rivera in 1957. Stone lithography—long since replaced by offset printing for commercial work—was handicapped further by difficulties in obtaining needed materials and fine papers. Few qualified printers were available to artists.

It was in this climate that Tamarind Lithography Workshop—predecessor to Tamarind Institute—was founded in Los Angeles in 1960. Supported primarily through a grant from the Ford Foundation, Tamarind's mission was to revive and preserve the art of lithography.[4] In her proposal to the foundation, Tamarind's founding-director June Wayne asked and answered the question as to why this should be done: "Why try to save this art form when so many are in difficulty? Perhaps because the stone's unique sensitivity reveals the artist's hand in an expressive intimacy unlike any other print medium. Its beauty and power speak for it. . . ."[5]

Within a few years, the success of the Tamarind program was internationally evident. Artists and printers came to Los Angeles from throughout North America, Latin America, Europe, and Japan; other workshops were established by printers trained at Tamarind; and lithography came to enjoy still another renaissance.[6] In 1970, Tamarind Institute was established at the University of New Mexico as a preeminent center for training and research in the art of lithography.

Through its Latin American Institute, the University of New Mexico is also a leading institution in Latin American studies. It thus seemed appropriate to celebrate the twenty-fifth anniversary of the Tamarind program through a project which reflected the university's strong commitment both to lithography and to Latin America. México Nueve has its origin in that commitment; its realization was made possible, however, only by the enthusiastic support of the Latin American Institute's able and perceptive director, Professor Gil Merkx, through whose efforts the Rockefeller Foundation was persuaded to make a generous grant in partial support of the project.

From the beginning there was, of course, no thought that it would prove possible to represent fully the richness and diversity of Mexican art within a suite of lithographs limited to nine artists. That number was chosen within constraints of money and time. Beginning in 1962, Tamarind had enjoyed the opportunity to collaborate with three of Mexico's most distinguished artists: José Luis Cuevas in 1962 and 1965-66; Rufino Tamayo in 1964; and Gunther Gerzso in 1974. We decided to invite these three artists back to Tamarind as participants in México Nueve (to our regret, Tamayo was unable to accept our invitation) and to select other artists who among them might represent the full range of styles, directions, and generational dif-

que artistas estadounidenses ejecutaban litografías en los talleres gráficos de México.

En parte como consecuencia de la Segunda Guerra Mundial, la litografía creativa entró en un período de declive a fines de la década de 1940 y durante los años de 1950, que se intensificó en México con la muerte de Orozco en 1949 y la de Rivera en 1957. La litografía en piedra, hacía ya tiempo que había sido reemplazada por la impresión en offset para trabajo comercial, fue dañada aun más profundamente por las dificultades para obtener los materiales necesarios y los papeles de alta calidad. Asimismo sólo quedaban unos cuantos impresores calificados a la disposición de los artistas.

Fue durante este clima que el Taller de Litografía Tamarind—predecesor del Instituto Tamarind—fue establecido en la ciudad de Los Angeles en el año de 1960. Apoyado primariamente por una subvención de la Fundación Ford, la misión de Tamarind consistía en revivir y preservar el arte de la litografía.[4] En su propuesta a la Fundación, June Wayne fundadora y directora de Tamarind preguntó y respondió a la interrogante de cómo llevar a cabo la misión establecida: «¿Por qué tratar de salvar esta forma de expresión artística cuando existen muchas otras que están experimentando dificultades? Quizá porque la sensibilidad única de la piedra revela la mano del artista en una intimidad expresiva que no se encuentra en otro medio de impresión. Su belleza y su poder intrínsecos hablan por sí mismos »[5]

En pocos años, el éxito del programa de Tamarind era evidente internacionalmente. Artistas e impresores llegaban a Los Angeles procedentes de Norte América, de América Latina, de Europa y de Japón; impresores entrenados en Tamarind abrieron otros talleres y la litografía disfrutó un nuevo renacimiento.[6] En 1970 se estableció el Instituto Tamarind en la Universidad de Nuevo México como centro preeminente para el entrenamiento y la investigación del arte de la litografía.

A través de su Instituto Latino Americano, la Universidad de Nuevo México es asimismo una institución que va a la cabeza en programas de Estudios Latino Americanos. Por estas razones parecía sumamente apropiado que la celebración del 25avo aniversario del programa de Tamarind fuera con un proyecto que reflejara el fuerte compromiso de la universidad hacia el arte de la litografía y hacia América Latina. México Nueve se originó de este compromiso; y su realización, sin embargo, fue posible, solamente por el entusiasta apoyo del capaz y perspicaz director del Instituto Latino Americano, el profesor Gilbert W. Merkx, gracias a cuyos esfuerzos fue posible persuadir a la Fundación Rockefeller para otorgar una subvención como apoyo parcial del proyecto.

Desde el principio, por supuesto, no teníamos la idea que el proyecto probaría la posibilidad de representar en su totalidad la riqueza y la diversidad del arte mexicano dentro de los ámbitos limitados de una colección de nueve litografías. Dicho número fue escogido dadas las limitaciones de tiempo y de dinero. Empezando en 1962, Tamarind ha gozado de la oportunidad de colaborar con tres de los más distinguidos artistas mexicanos: José Luis Cuevas en 1962 y en 1965-66; Rufino Tamayo en 1964 y Gunther Gerzso en 1974. Decidimos entonces invitar de nuevo

ferences which characterize Mexican art in the 1980s.

The artists were selected upon the advice and counsel of the members of an international advisory committee. The artists were then invited to come to Albuquerque for an intensive period of work in collaboration with Tamarind's staff of master printers. Complex color lithographs such as those included in México Nueve require much time in their making. The artist must first draw each of the stones or plates—one for each color to be used—in perfect registration, drawing always in black; the artist and printer together must mix the color inks and engage in extensive proofing; typically, during proofing, changes must be made in one or more of the stones before a *bon á tirer* impression is achieved (an impression which completely realizes the artist's intention—an impression "good to pull"). Only then is the edition printed. In the making of México Nueve no limitations were placed upon the artist other than of dimension (all of the lithographs are printed on paper 63.5 by 48 centimeters in size). Roger von Gunten, the first of the nine artists to come to Tamarind, began his work in September 1984; Gabriel Macotela, the last, completed the final lithograph in April 1986.

The eighteen lithographs illustrated in this book speak eloquently for themselves. We know that the staff of Tamarind Institute, the students and faculty of the university, and the City of Albuquerque gained greatly through the presence of these fine artists in our midst, even so briefly as they were here. We trust that the artists also gained from their work at Tamarind, and that the experience may have served as further stimulus to the evolution of lithography in Mexico. The lithographs are now being exhibited in museums throughout the United States and Mexico, and eight complete suites have been presented as gifts to eight museums, four in each country. These lithographs—the result of a creative and productive collaboration between the artists and printers of two countries—will thus symbolize over time the constructive and fruitful relationship which should forever exist between two sister republics.　　　　⊕

a estos pintores para participar en México Nueve (desafortunadamente para nosotros, Tamayo no pudo aceptar nuestra invitación) y en el proceso de selección de otros artistas que entre ellos fueran capaces de representar la gama completa de estilos, direcciones y diferencias generacionales que caracterizan al arte mexicano en la década de los años 80.

Los artistas fueron seleccionados con la asesoría y consejo de los miembros de un comité asesor internacional. Los artistas fueron entonces invitados a venir a Albuquerque para una estadía de intenso trabajo en colaboración con el equipo de maestros impresores de Tamarind. Litografías de colores complejos como las que se incluyen en México Nueve requieren de extensos períodos de tiempo para su elaboración. El artista primero debe dibujar cada una de las piedras o placas—una por cada color que va a utilizar—in perfecto registro, dibujando siempre al reverso; el artista y el impresor juntos deben mezclar las tintas de color y efectuar pruebas extensas; típicamente, durante el período de prueba, se hacen cambios necesarios en una o en más piedras antes de lograr una impresion bon á tirer (una impresión que plasme completamente la intención del artista—una impresión «buena para tirar») Sólo entonces es que se imprime la edición. Durante la elaboración de México Nueve no se impusieron ninguna clase de limitaciones sobre la creatividad del artista unicamente aquella de las dimensiones (todas las litografías se imprimieron en papel de 19 pulgadas por 25 pulgadas de tamaño). El primero de los artistas que vinieron a Tamarind fue Roger von Gunten quien empezó a trabajar en septiembre de 1984; Gabriel Macotela, el último de la serie, terminó su litografía final en el mes de abril de 1986.

Las dieciocho litografías ilustradas en este libro hablan por sí mismas con singular elocuencia. Sabemos que el equipo de Tamarind, los estudiantes y el profesorado de la universidad y la ciudad de Albuquerque se han beneficiado enormemente de la presencia entre nosotros de estos finos artistas quienes también se han beneficiado como resultado de su trabajo en Tamarind; y la experiencia puede haber servido como un estímulo más para la evolución de la litografía en México. Las litografías que ahora están siendo exhibidas en museos a través de los Estados Unidos y México, y ocho colecciones completas han sido presentadas como regalo a ocho museos, cuatro en cada país. Estas litografías—resultado de la colaboración creativa y productiva entre artistas e impresores de dos países—simbolizará, por lo tanto, en el transcurrir del tiempo la relación fructífera y constructiva que debe existir por siempre entre dos repúblicas hermanas.　　　　⊕

Notes

1 For information about nineteenth-century lithography in Mexico, see Manuel Toussaint, *La litografía en México en el siglo XIX,* 2nd ed. (México: Biblioteca Nacional, 1934).

2 Although the principle of lithography is simple, depending upon the mutual repulsion of grease and water, in practice it is so sensitive and complex a process that throughout its history most fine lithographs have been produced by the combined effort of an artist and a highly skilled printer, working collaboratively together.

3 A comprehensive history of Mexican lithography in the twentieth century has yet to be written.

4 June Wayne listed six specific goals in her proposal to the Ford Foundation: (1) to create a pool of master printers in the United States; (2) to develop American artists, working in diverse styles, into masters of the medium; (3) to accustom artists and printers to intimate collaboration so that each becomes responsive to the other, to encourage both to experiment widely and extend the expressive potential of the medium; (4) to stimulate new markets for the lithograph; (5) to guide the printer to earn a living outside of subsidy or dependence directly upon the artist as a source of income; and (6) to restore the prestige of lithography by creating a collection of extraordinary lithographs.

5 June Wayne, "To Restore the Art of the Lithograph in the United States." For information about the founding of Tamarind Lithography Workshop, see Clinton Adams, *American Lithographers, 1900-1960: The Artists and Their Printers* (Albuquerque: University of New Mexico Press, 1983), pp. 181-82, 193-203.

6 See *Tamarind: Homage to Lithography* (New York: Museum of Modern Art, 1969); *Tamarind: A Renaissance of Lithography* (Washington: International Exhibitions Foundation, 1972); "Tamarind: From Los Angeles to Albuquerque," in *Grunwald Center Studies V* (Los Angeles: University of California, 1984); *Tamarind: 25 Years* (Albuquerque: University of New Mexico Art Museum, 1985); and *Tamarind Impressions: Recent Lithographs,* A Cultural Presentation of the United States of America (Albuquerque: Tamarind Institute, 1986).

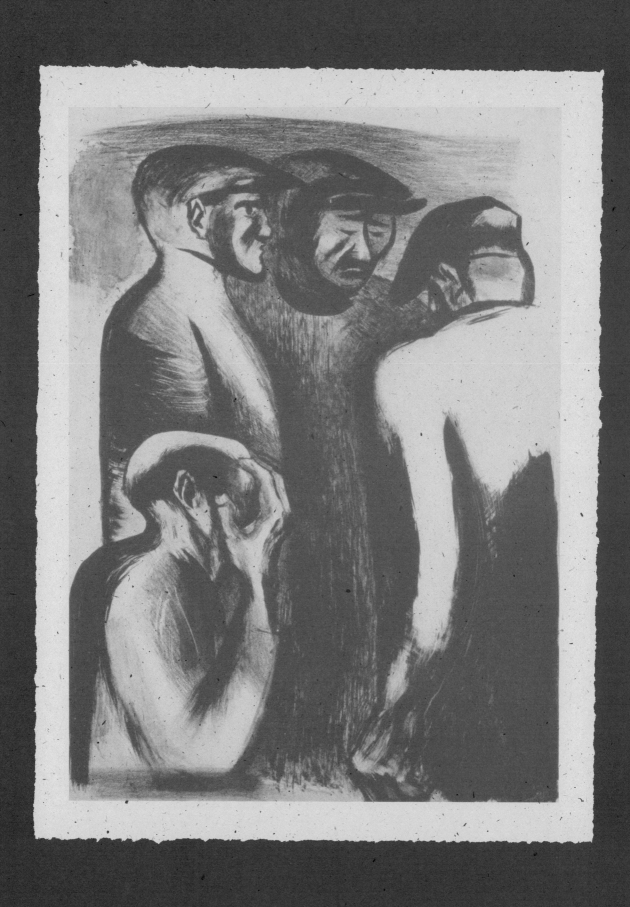

José Clemente Orozco's 1932 lithograph entitled Unemployed: Paris *typifies the work of artists associated with the "Mexican School." The medium was frequently employed by these artists to portray social and political concerns.*

MEXICANS IN LITHOGRAPHY

Jorge Alberto Manrique
Director, Museo de Arte Moderno, Mexico City

The nine Mexican artists who worked at the Tamarind Institute of the University of New Mexico in Albuquerque represent four different artistic generations. They are further diversified in terms of the artistic currents they reflect. The lithographs prepared by these artists exemplify the varied influences stemming from these generational and stylistic differences as well as each artist's individual personality. The resulting totality of expression contained in this suite reflects, somewhat contradictorily, both a continuity and a break with the past.

The long tradition of lithography in Mexico, now revived by these nine artists, implies a continuity with the past. Claude Dinati brought the technique of lithography to Mexico in 1826 and put it to good use in the newspaper *El Iris*, which he directed along with his fellow Italian, Galli, and the Cuban José María Heredia. As a result the technique of printing on stone gained both prestige and popularity. From the very beginning certain of the potentialities of lithography were obvious: documentary illustration (as in the archaeological artifacts pictured in *El Iris*), the frivolous depiction of fashion styles, and political caricature.

In nineteenth-century Mexico lithography occupied a privileged position, thanks to the advantages it offered in comparison to other graphic techniques of the period. The most pervasive visual images of Mexico in the mid-nineteenth century came from lithographs, as in the rural and urban landscapes of Casimiro Castro, which attained an exceptional excellence; the caricature and satire of Santiago Hernández and José María Villasana; and the abundant reproductions of religious images such as the sculpture of the Holy Captive Child in the Cathedral of Mexico City. Toward the end of the century, the great printer José Guadalupe Posada practiced lithography in the workshops of Aguascalientes and León, before encountering in etched zinc plates what was to become his most characteristic form of expression.

In Mexico as in the rest of the world the advent of photoengraving led to the displacement of lithography as a means of illustrating periodicals. As the role of lithography became more restricted, its function became redefined in more specifically artistic terms, although in the Mexican case lithography also continued to be used as an inexpensive means of producing popular illustrations. Thus the artists of the so-called "Mexican School," in particular Diego Rivera and José Clemente Orozco, frequently produced lithographs. The Peoples' Graphic

Nueve artistas mexicanos trabajan en el Instituto Tamarind, en la Universidad de Nuevo México, en Albuquerque. Nueve diferentes artistas que corresponden a cuatro diferentes generaciones y se diversifican en distintas corrientes artísticas; sus litografías muestran la variedad de sus generaciones temporales y de la personalidad individual de cada quien. El resultado en su conjunto tiene el sentido contradictorio de una continuidad y de un rompimiento.

En efecto, la vieja tradición de litografía en México implica, rediviva ahora en estos nueve artistas, una continuidad. Desde que Claudio Linati trajo a México, en 1826, la técnica litográfica y se sirvió de ella en el periódico *El Iris*, que dirigió junto con otro italiano, Galli; ye el cubano José María Heredia, la técnica de la impresión en peidra ganó prestigio y popularidad. Desde su inicio se qpuntaron us posibilidades: la documentación gráfica (como en las piezas arqueológicas representadas en *El Iris*) la frivolidad de los figurines de modas, y las caricatura política. En el siglo XIX mexicano la litografía tuvo un sitio privilegiado, gracias a las facilidades que ofrecía respecto a otras técnicas de la reproducción gráfica. Lo mismo en los paisajes rurales y urbanos de Casimiro Castro, que alcanzan una excepcional excelencia, que en la caricatura y la sátira de Santiago Hernández o de José María Villasana, la litografía, que también reprodujo abundantemente imágenes devotas (como, por ejemplo la escultura del Santo Niño Cautrivo de la catedral de México) fue la imagen visual más persistente en el mexicano medio del siglo XIX. El gran grabador José Guadalupe Posada, a finales de ese siglo, antes de encontrar en las placas de zinc trabajadas en hueco su más característica forma de expresión, practicó la litografía en los talleres de Aguascalientes y León.

En México como en todo el mundo la presencia del fotograbado desplazó a la litografía de su función como instrumento ilustrador de publicaciones periódicas. Al ser restringida en su funeión, la litografía definió su vocación como manera específicamente artística, aunque, en el caso de México, mantuvo su función de medio barato de reproducción gráfica. Así, por una parte los artistas de la llamada «escuela mexicana» realizaron a menudo litografías, especialmente Diego Rivera y José Clemente Orozco. El Taller de la Gráfica Popular, nacido en 1937 y cuya cabeza principal fue Leopoldo Méndez, utilizó no sólo el grabado en linóleum sino la litografía en un esfuerzo plástico que pretendió alcanzar a amplios estratos de la población. Artistas gráficos como Carlos Alvarado Lang o Mariano Paredes encontraron a menudo en la litografía un medio óptimo para expresarse. Debe decirse sin embargo, en relación a lo que sigue, que la litografía a color no fue un medio común en el ambiente plástico de la primer mitad de este siglo en México, por más

Workshop, established in 1937, whose principal leader was Leopoldo Méndez, used not only linoleum engraving but also lithography in a self-conscious effort to achieve broad popular influence. Graphic artists like Carlos Alvarado Lang and Mariano Paredes often found in lithography the optimal medium for achieving self-expression. Nevertheless, it must be recognized that color lithography was not a common medium in the Mexican artistic environment of the first half of the twentieth century, although its use was not unknown.

Thus lithography in Mexico represents a continuing tradition spanning one and a half centuries, which has undergone a variety of changes imposed by the times through which it has passed. The work of the nine Mexican artists at Tamarind Institute can be understood, in a sense, as a continuation of that tradition. Yet in another sense their work represents a rupture with the past.

For various reasons that need not concern us here, the Mexican School, which was founded in 1922 and became the first great art movement in the Americas, remained relatively isolated from art trends in the rest of the world until the 1950s. At that point a number of younger artists arrived at the conclusion that this isolation, encouraged by a regime that viewed the Mexican School as official art, implied an unwarranted limitation of the freedom of artistic expression. They founded a movement known as the "new Mexican painting," which was opposed to the traditional, domestically-oriented school and had the objective of reestablishing contact with more cosmopolitan artistic trends.

The new painting movement was achieving major recognition by the end of the 1950s and the early 1960s. The orientation of Mexican art had been reversed. Mexico, which before this had been defined culturally by its ambivalence toward Western culture—now coming closer, now seeking a different identity—was entering a period of "universalization." Yet at the same time, and partially as a result of the traditions that had been challenged, Mexican artists did not mimic the trends that were dominant at the time. While escaping from the strictures of the Mexican School that had limited further development, the artists found themselves confronting a new crisis, posed by the difficulty of defining themselves simultaneously as both modern and yet Mexican artists.

Art criticism has great difficulty in characterizing the complexities of such an ambivalent situation. In the 1960s the only defining feature of the new painting was its rejection of the tradition exemplifed by the Mexican School. Each artist defined his or her own path, leading away from both the Mexican School and international movements. In this group of excellent artists, which included Manuel Felguérez, José Luis Cuevas, Alberto Gironella, Vicente Rojo, and Fernando García Ponce, each stood out individually, but they were difficult to characterize as sharing specific tendencies. The only common denomi-

que no fuera desconocido.

La litografía tiene en México una tradición ininterrumpida de siglo y medio, con las variantes que el tiempo le ha impuesto. En ese sentido el trabajo de nueve artistas mexicános en el Instituto Tamarind puede entenderse como una continuidad. Pero también, en otro sentido implica un rompimiento.

Por diversas circunstancias de las que no es posible hablar en el espacio de este texto, la «escuela mexicana» iniciada en 1922, que fue el primer gran movimiento artístico de América, hacia el principio de los años cincuenta había quedado aislado de los procesos artísticos de otras partes del mundo. Varios artistas, jóvenes entonces, entendieron que este aislamiento, propiciado por el Estado, que entendía que la escuela mexicana era el arte oficial, implicaba una indebida limitación a la libertad de creación artística. Iniciaron entonces un movimiento, el de la «nueva pintura mexicana», que se oponía a la escuela tradicional y local y pretendía reencontrar una relación con los procesos artísticos generales.

Para finales de los años cincuenta y principio de los sesenta la nueva pintura mexicana se había impuesto. El reloj del arte mexicano daba un giro de 1800. México, que se define culturalmente por su ambivalente relación con la cultura occidental, ya sea acercándose a ella, ya sea buscando una identidad diferenciante, entraba en una etapa de «universalización». Pero al mismo tiempo, como resultado de una vieja tradición los artistas mexicanos no se mimetizaban con las corrientes en boga en ese momento. Al salir de una situación viciada, la de la «escuela mexicana» sin posibilidades de desarrollo, los artistas entraban en una crisis: la dificultad de definirse simultáneamente como artistas modernos y como artistas mexicanos.

El crítico encuentra difficultades para explicar una situación ambivalante. En los años sesenta lo único que define a la nueva pintura es su rechazo a la tradición de la escuela mexicana. Pero cada quien va definiendo su camino propio: ajeno al mismo tiempo de la «escuela mexicana» y de los movimientos internacionales. Un grupo de artistas excelentes, como Manuel Felguérez, José Luis Cuevas, Alberto Gironella, Vincente Rojo, Fernando García Ponce y otros son detectables en su individualidad, pero difíciles de identificar como tendencias. Una sola cosa los identifica: su rechazo a la «escuela mexicana». Y, para volver a nuestro asunto, en ese rechazo se incluía la práctica de la litografía, medio tan propiciado por aquella escuela.

La experiencia de nueve artistas mexicanos en el Instituto Tamarind es una ruptura con el pasado reciente, como he sugerido, precisamente porque representa un retorno al medio rechazado antes. Cuando la Universidad de Nuevo México y el Instituto Tamarind lanzan la iniciativa de que nueve artistas mexicanos trabajen codo con codo con los maestros litógrafos del instituto se abre una posibilidad nueva en dos sentidos: una renovada presencia del arte mexicano en los Estados Unidos, cuyos museos mantienen ignominiosamente la pintura mexicana en las bodegas (entre los miles de ejemplos baste citar uno: *Dive bomber* de José Clemente Orozco no ha sido expuesto en el Museo de Arte Moderno de Nueva York hace más de quince años, siendo, como es, una obra capital de ese artista); y una posibilidad de los artistas mexicanos para trabajar un medio, la litografía en color, no utilizado antes

nator was their rejection of the Mexican School. And to return to the subject at hand, this rejection included lithography, a medium identified with the old school.

The experience of the nine Mexican artists at the Tamarind Institute constitutes a break with the immediate past, as I have suggested earlier, precisely because it represents a return to the use of a rejected medium. The initiative of the University of New Mexico and the Tamarind Institute in proposing that nine Mexican artists work in tandem with Tamarind's master printers opened two new opportunities. First, this made it possible for the artists to work in the medium of color lithography, which most had not previously employed. Second, it renewed the presence of Mexican art in the United States, whose museums have ignominiously buried Mexican painting in storage. Among the thousands of examples, it is enough to cite only one: José Clemente Orozco's major work, "Dive Bomber," which has not been exhibited by the Museum of Modern Art in New York for more than fifty years.

With a clear sense of its responsibility, the México Nueve selection committee was able to assemble a group of artists that bridges the various stages between the Mexican School and the most recent masters. The diverse currents in contemporary Mexican art are well reflected by these artists.

Olga Costa represents a Mexican school that has not disappeared, although it is renewed through her geometrization of form and use of color. José Luis Cuevas demonstrates his endless ability to draw and his impressive—and so Mexican—sense of life. Gunther Gerzso is present with his beautiful sense of form, so abstract in appearance and yet so close to the world of nature. The lyricism and spiritual rigor of Roger von Gunten, along with his dazzling sense of color, find in lithography an especially propitious medium. Vicente Rojo develops through the beauty of his method what has been called sensitive geometry. Luis López Loza, who has previously used other media to express himself, finds in color lithography the breadth and refinement needed for his characteristic dreamlike forms. The mystery in the work of Alfredo Castañeda is perhaps even more explicit in its encounter with lithography. Alberto Castro Leñero, a youthful artist of high excellence, moves within lithography as if he had always worked in it; in this medium his work appears to reach a greater solidity in the tension between drawing and color. Gabriel Macotela, the youngest of the group, represents through his very personal and symbolic control of urban elements the vitality of a Mexican school always alive and always renewed.

Nine Mexican artists, working shoulder to shoulder with the master printers of the Tamarind Institute: a framework for respect and comprehension, the possibility of artistic expression, a vital experience in that region of the United States where Mexican values are the most prevalent and where the conflictual but necessary frontier exists. ⼤

por la mayoría de los artistas seleccionados.

Con un claro sentido de su responsabilidad, los seleccionadores han manejado un cuerpo de artistas que se escalonan de la escuela mexicana a los maestros más recientes. Los diversos modos del quehacer artístico en México ahora están ahí representados. Olga Costa es la representante de una escuela mexicana que no ha desaparecido, renovada sin embargo en su geometrización de las formas y el uso del color. José Luis Cuevas muestra su inacabable capacidad dibujística y su tan impresionante—y tan mexicano—sentido de la vida. Gunther Gerzso hace presente su pulcro sentido de las formas, tan abstractas en apariencias y tan cercanas sin embargo al mundo de la naturaleza. El lirismo y el rigor espiritual de Roger von Gunten, así como su deslumbrante sentido de color, encuentran en la litografía un medio particularmente propicio. Vicente Rojo incide con su pulcritud de método en lo que se ha llamado geometría sensible. Luis López Loza, que ha frecuentado otros medios de expresión gráfica, encuentra en la litografía a color la rotundez y el refinamiento de sus formas ensoñadas características. El misterio del trabajo de Alfredo Castañeda se hace quizá más explícito en su encuentro con la litografía. Un joven, Alberto Castro Leñero, dibujante de muchos quilates se mueve en la litografía como si la hubiera trabajado desde siempre; en ese medio su obra parece alcanzar, dentro de la relación tensa entre su dibujo y su color, una mayor solidez. El benjamín, Gabriel Macotela, en su personal manejo sígnico de los elementos citadinos representa la vitalidad de una escuela mexicana siempre viva y siempre renovada.

Nueve artistas mexicanos, trabajando codo con codo con los maestros litógrafos del Instituto Tamarind: una experiencia válida y vital entre la región estadounidense en donde los valores mexicanos están más presentes y una frontera conflictiva y necesaria: un marco de respeto y comprensión, una posibilidad de expresión artística. ⼤

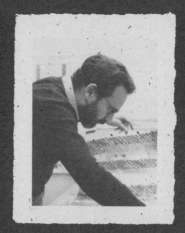
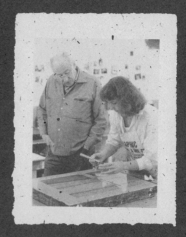
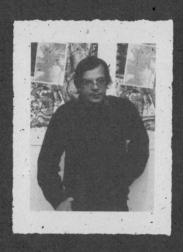
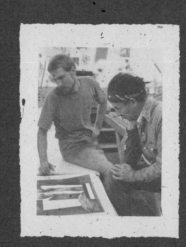
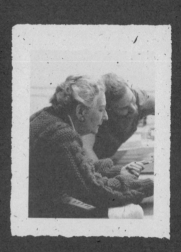
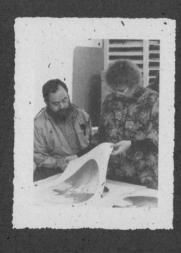
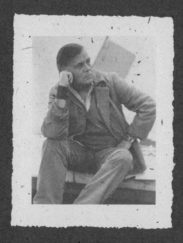
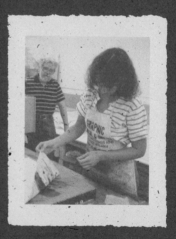

TOP ROW: *Gabriel Macotela and master printer Lynne Allen discuss color choices; Vicente Rojo uses mylar to accurately register his drawings for the color plates; Gunther Gerzso watches Allen process a stone in preparation for proofing.*

MIDDLE ROW: *Alberto Castro Leñero poses in front of his approved* bon à tirer; *printer Tom Pruitt and Luis López Loza (right) look at the first proof pulled from the stone; Olga Costa and Pruitt discuss drawing techniques in the artist's studio.*

BOTTOM ROW: *Alfredo Castañeda and curator Rebecca Schnelker work together to resolve curatorial problems posed in tearing two prints apart and reattaching them; José Luis Cuevas contemplates his proofs; Roger von Gunten watches Allen pull a proof from one of the stones he has drawn on.*

COLLABORATION

Lynne D. Allen
Master Printer, Tamarind Institute

The first hours of collaborative printmaking are not unlike the first hours with a stranger on an uninhabited island. One learns to trust the other and make friends quickly. As a printer, the México Nueve project was an especially rewarding endeavor. It was composed of ideal collaborations: artists eager to work in a medium with such diverse options; printers, who value this pioneering spirit, willing to test new techniques. All nine artists visited Tamarind because they were interested in exploring; each was able to test techniques that translated visions. Every artist, aware that no comparable workshop exists in Mexico, worked long hours and gave unparalleled attention. In the end, not only had we made fine prints, we had made new friends. That this was done in a language somewhere between English and Spanish made the project even more special.

A printer of fine-art lithography must master the craft of printing: graining heavy limestone and preparing aluminum plates so that the artist can draw on them with grease; matching drawing materials to an individual's needs; preparing paper; mixing and matching the color the artist holds in his head; and proofing an image. It takes years of experience. But the most difficult part is to be a successful collaborator. Historically, many artists who print their own images believe that printers have too much influence over the final product. Yet with the complicated printing done now, most artists are unable to print a lithograph in a uniform edition. Collaborative printing gives an aesthetic freedom otherwise unavailable. Artists often prefer to concentrate on their image rather than the techniques of printing. It is also a great advantage to have someone to bounce ideas off of; two heads are better than one.

At Tamarind a lithograph begins when an artist draws with a greasy material directly onto a stone or metal plate. The stone or plate is chemically treated and becomes the printing matrix; the print is the reverse of the drawing. Often it is difficult for an artist to see the image in reverse. This can be especially distressing for an artist, as was the case with Roger von Gunten, whose crayon stroke has a character and direction. He drew his strokes slanting in one direction, but they printed in the opposite direction! Printer Marcia Brown and I suggested that he draw his strokes on tracing paper, then turn it over. We also brought in a mirror so he could see what the drawn image would look like. By the time Roger left, he couldn't remember which way he had drawn to begin with—both ways looked right!

Camaraderie between artist and printer must exist.

Puedo ahora decir que las primeras horas dedicadas al proceso de impresión en colaboración se comparan fácilmente con aquellas horas iniciales con un extraño en una isla desierta. Uno aprende a confiar en el otro y a hacer amistad rápidamente. Desde mi punto de vista como impresor, el proyecto México Nueve a sido una empresa sumamente satisfactoria que conjuntó colaboraciones ideales: artistas deseosos de trabajar con un medium con múltiples y diversas opciones; impresores, quienes mantienen en gran estima ese espíritu pionero, deseosos de probar las nuevas técnicas. Los nueve artistas visitaron Tamarind porque estaban interesados en explorar, cada uno estaba plenamente capacitado para probar técnicas que tradujeran su visión. Cada artista, sabedor de que en México no existía un taller comparable, trabajaron largas horas entregando en ellas una atención sin paralelo. Al final, todos terminamos ganando, no sólo teníamos impresiones sumamente finas sino también hicimos nuevas amistades. El que todo lo anterior fuera llevado a cabo en un idioma entre inglés y español hizo el proyecto aun más especial.

Un impresor de litografía artística de calidad debe dominar el arte de la impresión: moler piedra caliza y preparar las placas de aluminio para que el artista pueda dibujar con grasa en ellas; igualar materiales de dibujo de acuerdo a la necesidad individual; preparar el papel; mezclar e igualar el color que el artista tiene en su mente; y probar la imagen. Todo esto lleva años de experiencia. Pero la parte más difícil es la de ser un buen colaborador.

Históricamente, muchos de los artistas que imprimen sus propias imágenes creen que los impresores tienen demasiada influencia sobre el producto final. Pero con las complicadas impresiones que ahora son practicadas, muchos artistas no son capaces de imprimir una litografía en una edición uniforme.

La impresión colaborativa otorga una libertad estética que no es posible obtener de otra manera. Los artistas con mucha frecuencia prefieren concentrarse en su imagen más que en las técnicas de impresión. También representa una gran ventaja el tener a alguien con quien intercambiar ideas, dos cabezas trabajan mejor que una.

En Tamarind el proceso de litografía empieza cuando el artista dibuja con el material grasoso directamente en la piedra o en la placa metálica. la piedra o la placa está tratada químicamente y se convierte en la matriz de impresión. Es con frecuencia bastante difícil para el artista el ver la imagen al revés. Este hecho puede convertirse en una fuente de angustia para el artista, como ocurrió en el caso de Roger Von Gunten, cuyos trazos de crayón poseen carácter y dirección. El dibujó sus trazos inclinados en una dirección, pero ¡se imprimieron en la dirección opuesta!. La impresora Marcia Brown y yo sugerimos que Von Gunten dibujara sus trazos en papel de calcar y después voltearlos.

When it doesn't, the print can reflect that. Camaraderie grew to its most fattening with our second artist, Gunther Gerzso. The shop quickly grew accustomed to lengthy "magic hours" (lunches), although they didn't interfere with the amount of work done. I gained a new appreciation for fine registration and delicate crayon tone. Gunther would glide a subtle gray on a stone, then position it next to a harder line to create depth and a change of plane. Each color, each printed from a separate plate, would then have to be positioned and printed exactly. While doing a last-minute third print, Gunther made some beautiful washes by shaking salt into wet tusche to create some lovely textural areas. He enhanced these areas by requesting blended inking techniques (different color gradations of two or more colors printed simultaneously from a single roller).

Alfredo Castañeda was the first to put our Spanish to the test. Fortunately, his expert drawing and knowledge of exactly what he wanted made our jobs much easier, although we relied heavily on our Spanish-speaking curator, Rebecca Schnelker, and translator, Marcelo Silva Lima. Alfredo wanted to draw two images, tear each in half, then juxtapose the two halves to create the two lithographs for the project. In order to produce a uniform edition, curating had to make a mold for the tearing. Alfredo also wanted the illusion of old photographs. Tom Pruitt and Russell Craig gave technical advice on how to achieve the delicate textural tones he wanted in the oval behind the figures. Rubbings of concrete were made on transfer paper; then transferred to the stone. It was exciting that the artist, the printers, and the curatorial staff were able to work so well together in spite of the language barrier.

The printer is much more than a technical assistant; he or she must become part of the creative sensibility of the artist. He must learn to understand the silences as well as the conversations. This was especially evident with Olga Costa and her two printers, Brian Haberman and Tom Pruitt. Although Olga joked that they had made her work so hard by chaining her to the drawing table, it was obvious that the three had a special relationship. Olga relied heavily on their advice as to how lightly or heavily to draw an area, which is related to how opaque a color will be in the final print. The printers learned that the layering of colors was also important to her. When the prints were finished, there was mutual admiration.

Lithography has its mysteries, too. Every printer jokes about the "Litho God," the ever-present deity who watches every step and who rewards or punishes with unconscionable whim. Vicente Rojo experienced one of these whims when a stone he had drawn on cracked during proofing. (Fortunately, this rarely happens!) There was no recourse but to redraw the image. Overall, Vicente was able to adapt his work beautifully to lithography. He created delicate scratchings with tusche washes and crayons that conveyed

Trajimos también un espejo para que él pudiera ver la forma en que se veía la imagen dibujada. Cuando Roger partió, le era imposible recordar la forma original en que ejecutó sus trazos, ¡ambas imágenes se veían correctas!.

La camaradería entre el artista y el pintor debe existir. Cuando no es así, la impresión puede reflejar esta carencia. La camaradería creció inmensamente con nuestro segundo artista, Gunther Gerzso. El taller muy pronto se acostumbró a las largas «horas mágicas» (almuerzos), a pesar de que no interferían con la cantidad de trabajo hecho. Yo gané una nueva apreciación hacia el fino registro y delicado tono del crayón. Gunther deslizaba un sutil gris sobre la piedra, y entonces lo colocaba junto a una línea más dura para crear profundidad y cambio de planos. Cada color, cada uno resultado del impreso en una placa separada, tenían que ser colocados e impresos exactamente. Mientras estábamos efectuando la tercera impresión a última hora, Gunther creó unos hermosos lavados por medio de sal en tusche mojado (líquido empleado en litografía) que resultaron en hermosas áreas de textura. El las resaltó con técnicas de mezcla de tintas (diferentes graduaciones de color procedentes de dos o más colores impresos simultáneamente de un sólo rodillo).

Alfredo Castañeda fue el primero en poner nuestro español a prueba. Afortunadamente, su experto dibujo y su conocimiento exacto de lo que deseaba hizo mucho más fácil nuestro trabajo, aunque él siempre confiaba en el conocimiento del español de nuestra curadora Rebecca Schnelker y en nuestro intérprete Marcelo Silva Lima. Alfredo quería dibujar dos imágenes, partir cada una de ellas a la mitad, y juxtaponer las dos mitades para crear dos litografías para el proyecto. Con objeto de producir una edición uniforme, había que curar y hacer dos moldes para el rompimiento. Alfredo quería también dar la ilusión del efecto de foto antigua. Tom Pruitt y Russell Craig proporcionaron su asesoría técnica para lograr los delicados tonos de textura que Alfredo deseaba en el óvalo colocado detrás de las figuras. Se efectuaron toques de concreto en papel de transferencia; que después se pasaron a la piedra. Era emocionante que el artista, los impresores y el equipo fueran capaces de trabajar tan bien juntos a pesar de la barrera del idioma.

El impresor es más que un mero asesor técnico; él o ella debe convertirse en una parte de la sensibilidad del artista. Debe aprender a comprender los silencios y las conversaciones. Lo anterior fue especialmente evidente con Olga Costa y sus dos impresores, Brian Haberman y Tom Pruitt. A pesar de las bromas de Olga referentes a que ellos habían hecho su trabajo tan difícil encadenándola a la mesa de dibujo, era obvio que existía entre los tres una relación muy especial. Olga confiaba enormemente en su asesoría en relación a la fuerza o ligereza del dibujo en cierta área, que se relaciona con la opacidad del color en la impresión final. Los impresores aprendieron que las capas de color eran también importantes para Olga. Al terminarse las impresiones, la admiración era mutua entre pintora e impresores.

El arte de la litografía tiene sus misterios. Cada impresor bromea acerca del «Dios Lito,» la deidad omnipresente que observa cada paso y recompensa o castiga con capricho inmisericorde. Vicente Rojo sufrió uno de esos caprichos cuando una

the textural feelings seen in his paintings. Although his two prints were similar in execution, the different colors give each an entirely different atmosphere.

A printer strives to master the almost limitless lithographic techniques in order to collaborate effectively with the artist. It's exciting when a printer is able to work with an adventuresome artist who is eager to try something new. Luis López Loza was the first to try printer Russell Craig's new drawing technique. Using Aquarelle pencils, which block out and produce negative marks, Luis created a print (*Untitled*, 85-322) which looks as if it is printed on black paper when, in reality, it is printed on white! In his other print he used six variations of black to create incredible spatial relationships.

Some artists approach lithography timidly and need the guidance of a skilled printer; others are more experienced and need only the materials to be placed within reach. José Luis Cuevas has made many lithographs and has no difficulty putting his ideas onto stone. At Tamarind he used many techniques; spatter, pen work, tusche washes, delicate and forceful crayon work. A printer learns, often by osmosis, from the experiences of the artist. Our printers learned much working with an artist as charismatic and motivated as Cuevas.

For artists without much experience in lithography, Tamarind can be a surprise. Printers often sense a certain hesitancy when an artist new to lithography arrives. The perfectly grained stone seems so imposing; there is a fear of making a mistake. After a few days the artist usually relaxes and a bond begins to form between the collaborators. Alberto Castro Leñero did not speak English and the printers had not yet mastered Spanish, yet the intuition of intent prevailed. Alberto quickly learned a few English phrases, especially, "The first proof is always light!" When proofing in color the printer may take two or three prints on newsprint to assure the color is printing correctly. The first of these is always light, and the printer explains this so the artist isn't surprised. In Alberto's case this was especially important as he wanted his lithographs—collage-like images incorporating photo plates and hand-drawn elements—printed in bright, vibrant colors.

The enthusiastic and charming Gabriel Macotela was another young professional who quickly adapted to lithography. His use of rubbing crayon, which he applied with a variety of materials, is unparalleled. His expert use of tone, stencil-like shapes, subtle overlay of color, and choice of paper resulted in very strong lithographs. We all enjoyed his delight in the ready availability of musical recordings!

When I came to Tamarind as a student in the summer of 1980, I had only a dim idea of what a master printer did. Lithography, with its tedious steps, complicated chemistry, and prevalence for human error, had much to teach me. I learned more about the making of art from artists than from any book. I learned how to ask questions that were to the

de las piedras en las que había dibujado se rajó durante el proceso de prueba. (Afortunadamente esto ocurre muy pocas veces). No había otra cosa que hacer pero dibujar de nuevo la imagen. Sobre todo, Vicente fue capaz de adaptar magníficamente su trabajo a la litografía. Creó delicados trazos con lavados de tusche y crayones que transmitían las sensaciones de textura vistas en sus pinturas. A pesar de que sus dos impresiones eran similares en cuanto a la ejecución, los diferentes colores otorgaron a cada una de ellas una atmósfera totalmente diferente.

El impresor lucha por perfeccionar las técnicas casi ilimitadas de la litografía con objeto de poder colaborar de manera efectiva con el artista. Es sumamente emocionante cuando el impresor es capaz de trabajar con un artista aventurero deseoso de intentar algo nuevo. Luis López Loza fue el primero en usar la nueva técnica de dibujo del impresor Russell Craig. Por medio de la utilización de pinceles de acuarela, que eliminan y producen marcas negativas, Luis creó una impresión (*Sin título*, 85-322) que se ve como si hubiera sido impresa en papel negro, cuando en realidad, fue impresa en blanco. En su segunda impresión Luis usó seis variaciones de negro para crear increíbles relaciones espaciales.

Algunos artistas se aproximaron tímidamente a la litografía y necesitaron de la dirección de un impresor experimentado; otros poseían más experiencia y necesitaron solamente que los materiales fueran colocados a su alcance. José Luis Cuevas ha ejecutado numerosas litografías y no tuvo dificultades en transmitir sus ideas a la piedra. En Tamarind, echó mano de muchas técnicas; salpicado, trabajo de pluma, lavado de tusche, trazado delicado y de fuerza con crayón. El impresor aprende, frecuentemente por osmósis, de las experiencias del artista. Nuestros impresores se beneficiaron enormemente de su trabajo con un artista tan carismático y motivado como José Luis Cuevas.

Tamarind puede significar una sorpresa para artistas carentes de experiencia en la litografía. Los impresores frecuentemente perciben una cierta resistencia cuando un artista llega y es novato en el campo. La piedra perfectamente molida parece imponente; existe miedo de cometer errores. Después de unos cuantos días el artista se tranquiliza y empieza a formar vínculos con sus colaboradores. Alberto Castro Leñero no hablaba una palabra de inglés y los impresores aun no habían aprendido español, pero la intuición de intento prevaleció. Alberto rápidamente aprendió algunas frases en inglés, especialmente, «¡La primera prueba es siempre clara!». Cuando el impresor está efectuando pruebas en color le toma dos o tres impresiones en papel para asegurarse de que el color ha sido impreso correctamente. La primera de estas tres pruebas es siempre más clara, y el impresor así lo explica al artista para que éste no se sorprenda. En el caso de Alberto era especialmente importante porque él quería que sus litografías—imágenes como collage incorporaran placas de fotografía y elementos bien dibujados—impresos en colores brillantes y vibrantes.

El entusiasta y encantador Gabriel Macotela, otro joven profesional que se adaptó rápidamente a la litografía; cuyo uso de fricciones de crayón aplicadas a una variedad de materiales no tiene paralelo. Su experto uso de tonos, formas como esténciles, sus sutiles capas de color y elección de papel dieron como resul-

point. Each experience provided new insight. The nine artists that created the México Nueve suite brought a special flavor and vitality to the project. Their enthusiasm was contagious. Friendships grew, people shared favorite authors, exchanged pictures of children and grandchildren over dinners, asked questions about the art world and galleries. México Nueve was not only an artistic exchange but a cultural exchange. We learned that collaboration is not restrained by national boundaries. Whether one speaks a different language, lives in a different country, or keeps different hours, the goal is the same; to create a language of art that knows no boundaries. ⌖

tado vigorosas litografías. Todos nosotros disfrutamos con él en su delicia en la disponibilidad de discos musicales.

En el verano de 1980, cuando yo llegué a Tamarind como estudiante, tenía una idea muy ligera de lo que hacía un maestro impresor. La litografía, con sus pasos tediosos, química complicada y la presencia de error humano, tenían mucho que enseñarme. Aprendí mucho más sobre la elaboración de este arte de los artistas mismos que de cualquier libro. Aprendí a hacer preguntas directas al punto. Cada experiencia me dio una nueva sensibilidad. Los nueve artistas que crearon la Colección México Nueve aportaron al proyecto un sabor y una vitalidad especiales. Su entusiasmo era contagioso. La amistad creció, compartíamos nuestros autores favoritos, intercambiamos fotos de nuestros hijos y nietos durante las cenas, inquirimos sobre las galerías y el mundo artístico. México Nueve fue no sólo un intercambio artístico sino también un intercambio cultural. Aprendimos que la colaboración no está restringida por las fronteras nacionales. Mientras que hablámos idiomas diferentes, vivimos en distintos países y mantenemos horas disímiles, la meta es la misma; crear un lenguaje artístico que no conoce fronteras. ⌖

THE LITHOGRAPHS

LAS LITOGRAFÍAS

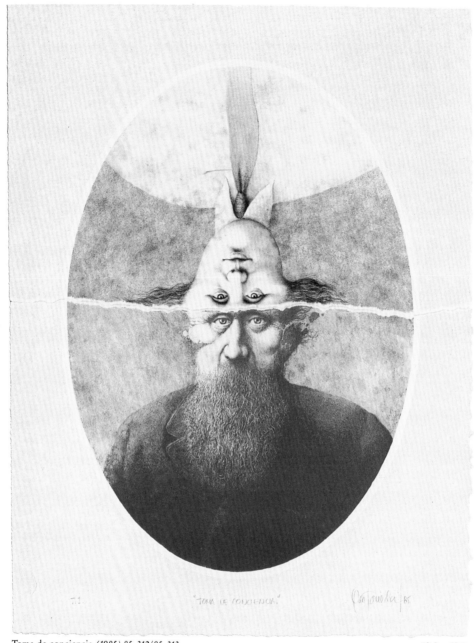

Toma de conciencia *(1985) 85-312/85-313*
4 pressruns (8 colors) Edition 30 on German Etching

63.5 x 48.2
Printers: Tom Pruitt, Russell James Craig

Alfredo Castañeda was born in Mexico City in 1938. At the age of twelve he began to study painting and drawing with his uncle, the painter J. Ignacio Iturbide. Starting in 1956, he studied architecture at the Universidad Nacional Autónoma de México; he received his degree in 1964. In 1959 he traveled and painted in Spain, France, and Portugal. From 1980 to 1981, he lived in the United States. He worked as an architectural draftsman and a painter from 1962 to 1971; since then, he has devoted himself to painting.

Alfredo Castañeda nació en la ciudad de México en el año de 1938. A los doce años empezó a estudiar pintura y dibujo con su tio, el pintor R. J. Ignacio Iturbide. En 1956 inició sus estudios de arquitectura en la Universidad Nacional Autónoma de México; y recibió su título en 1964. En 1959 viajó a España, Francia y Portugal haciendo pinturas. De 1980 a 1981 vivió en los Estados Unidos. Trabajó como dibujante arquitectónico y como pintor de 1962 a 1971; y desde entonces se ha dedicado a la pintura a tiempo completo.

Compiled from a public conversation between Alfredo Castañeda, author Gustavo Saínz and University of New Mexico art history professor Mary Grizzard; from a video shown at that time; and from correspondence.

GS: Your themes of repeated heads, men with three hands, women with several breasts, and dispersed objects are very surprising to many. . . . Nothing like that really exists; everything is a vision, a surreal vision. Why do you propose an alternate reality? Is this your reality; are these your dreams?

AC: I do not believe it is a world of dreams. Instead, it is a world of one reality, which is, indeed, reality because the word means that it is beyond reality. It is a realism which is subjective, to say it in a certain manner, of the gaps which are formed from the objective reality, from the obvious, from the exterior, from that which can be proven. This is the reality of the emptiness which remains.

GS: What do you think about Picasso's statement that he painted with his eyes closed?

AC: I think that is the way it is . . . that one paints without seeing, more like feeling. It is a position before the world, that with closed eyes one captures the reality that lies behind the appearances.

GS: Have you done anything three-dimensional?

AC: Yes. Boxes, under the influence of [Joseph] Cornell, who was the pioneer of this kind of work. Boxes with letters, antique photographs, coins, chemical jars, colors, and pebbles. It is very pretty work.

GS: I would like to ask you about the word "miracle" [as used in the 1971 painting *Vendedor de milagros*]. Obviously the box in the image is a miracle. Would you say that painting is a finding of emotion, of the spirit, of intuition, of knowledge? Is the act of finishing a painting a miracle? Would you put this act within the realm of the marvelous, of the inexplicable?

AC: It could be, but in this case the word comes out of the miracles that are designed in some Mexican sancturaries to represent images of the Virgin, of the saints. Underneath the images, people paint small altars, retablitos, and put photos to thank the saint or the Virgin for the miracle performed for them. Here I am referring to this kind of miracle. But it could be the other. . . . Everything is a miracle.

GS: When you are confronted with the empty canvas, do you have an idea of the image your are going to execute, or do you just try to find something?

AC: My way of working consists of drawing in my notebook. It is almost comparable to the automatic writing André Breton talked about and the surrealists were doing. The hand is always guided by something and ideas come up on the paper in the notebook. Once those ideas and images are approved by me, I transfer them to canvas.

GS: Let's talk about the humor that is present in many of your paintings, which exists in marked contrast to the Mexican School of Painting which lacks humor, in which everything is revolution, didacticism, teaching.

GS: Sorprenden mucho los temas de las cabezas repetidas, los hombres de tres manos, las mujeres de varios pechos, objetos que se dispersan. . . . Nada de esto existe en la realidad, todas son visiones, son visiones surreales. ¿Por qué propones una realidad alternativa?. Yo te preguntaría, ¿es tu realidad?, ¿son tus sueños?

AC: Bueno, no creo que sea el mundo de los sueños, sino el mundo de una realidad que sí es realidad. Es un realismo subjetivo, por decirlo de alguna manera, de los vacíos que se van formando de la realidad objetiva, de lo aparente, de lo exterior, de lo que se puede medir. Esta es la realidad de los huecos que van quedando.

GS: ¿Qué piensas de una idea de Picasso que decía que él pintaba con los ojos cerrados?

AC: Yo pienso que así es. . . que se pinta sin ver, más bien sintiendo. Es una posición ante el mundo, de sentirla con los ojos cerrados, de apresar esa realidad que está por debajo de lo aparente.

GS: ¿Has hecho cosas en tres dimensiones?

AC: Sí, cajas, precisamente, bajo la influencia de [Joseph] Cornell, quien fue, tal vez, el pionero de ese tipo de trabajo. Cajas con cartas, con fotografías antiguas, con pequeñas monedas, con potes de química, con colores y piedritas. Es un trabajo muy bonito.

GS: Otra cosa que me gustaría preguntarte es acerca de la palabra «milagro» [como se usa en la pintura *Vendedor de milagros* de 1971]. La caja, evidentemente un objeto artístico, es bautizada como «milagro». ¿Tú dirías que la pintura es un hallazgo de la emoción, del espíritu, de la intuición, del conocimiento?, ¿es milagroso el acto de terminar un cuadro?, es decir, ¿lo pondrías del lado de lo marvilloso, de lo inexplicable?

AC: Podría ser, . . . pero aquí más bien la palabra proviene de los «milagros» que se encuentran diseñados en algunas partes de los santuarios mexicanos y en donde se representan imágenes de la Virgen, de los santos. Abajo de la imagen la gente pinta retablitos, pone fotografías en agradecimiento al milagro que les ha hecho el santo o la Virgen. Entonces, aquí me refieron más bien a ese tipo de milagro. Pero, podría ser lo otro también, . . . todo es un milagro.

GS: Ahora dime, cuando te enfrentas a ese lienzo en blanco, ¿tienes ya una imagen prevista de lo que vas a hacer, o vas al conocimiento, o hacia el encuentro de algo?

AC: Mi manera de trabajar es sobre el papel de mi cuaderno de apuntes. Esto es casi como la escritura automática que se hablaba cuando [André] Breton y los surrealistas. La misma mano va siendo manejada por algo y van surgiendo las ideas en el papel, en el cuaderno. Una vez que aquellas ideas, aquellas imágenes han sido aprobadas por mi, las paso luego a la tela.

GS: Hablemos ahora del humor que está muy presente en muchos de tus cuadros, a diferencia de la Escuela Mexicana de Pintura, en la cual no hay humor, todo es revolución, todo es didactismo, todo es enseñanza.

AC: I do not know [about humor] exactly. They are images that come up by themselves. One just has to let them come out. The explanation for them comes much later. This fact tells us that, in general, the art of painting is a way to achieve self-knowledge.

GS: You are opening the doors to the irrational?

AC: Yes, but it is not irrational in a strict sense.

GS: The surrealist René Magritte generally wore one hat, but you wear many different ones.

AC: Yes. The many levels of themes in my works are beginning to manifest themselves. And the character is changing, because I employ the same character during several stages until I need a change of face, and that is because I am myself changing. In some ways, my work can be seen as a self portrait of my interior.

GS: I was very impressed by the selection of poetry [that you read in the video]. The inclusion of objects related to the poems seems very important; in other words, you paint objects that appear in poetry. Therefore, do you accept that there could be poetic objects and, therefore, these objects could be painted, and non-poetic objects that cannot be painted?

AC: It could be. I resort to the ones that are paintable, and that is where I find a relationship with certain poets. I do not identify with some poets because perhaps they do not use a picture language. But there are others with a deep and impressive language, such as [the Argentinian poet Roberto] Juarroz, with whom I find a close relationship between their work and mine.

GS: Often you present us with a dual character. Would you say another self exists? That we all are two?

AC: I think we are many selves alternating, and suddenly, one of them takes over and controls the situation. ⌘

AC: Pues no sé exactamente. Son imágenes que van surgiendo por sí mismas. Uno lo que tiene que hacer es dejarlas salir. Mucho después viene la explicación de por qué se hace. Esto viene a hablarnos un poco de la pintura o del arte en general como una forma de auto conocimiento.

GS: Es decir, que al mismo tiempo estarías abriendo la puerta a lo irracional, ¿no?

AC: Sí, aunque no es irracional en el sentido estricto de la palabra.

GS: Rene Magritte usaba generalmente un sólo sombrero, y tú usas muchos sombreros diferentes, ¿no?

AC: Sí, ahora se manifiestan varias etapas en los temas de mis obras. A medida que yo voy pintando el personaje va cambiando, porque acostumbro usar el mismo personaje por temporadas hasta que necesito cambiar de cara, y tal vez es porque yo mismo voy cambiando también. De alguna forma, estas obras podrían significar un autorretrato de mi interior.

GS: Me impresionó mucho la selección de los poemas. A propósito de eso me parece muy importante la inclusión de objetos relacionados a los poemas, es decir, tú pintas objetos que también aparecen en los poemas seleccionados. Entonces, ¿tú podrías decir, o aceptarías que existen objetos poéticos, y por lo tanto no pictóricos?

AC: Podría ser que haya objetos poéticos pictóricos y objetos poéticos no pictóricos. Yo recurro más a los que sí son pictóricos, y es allí dónde encuentro mi relación con ciertos poetas. Hay poetas con los que no me encuentro identificado, tal vez, porque manejan un lenguaje no pictórico. Y hay otros que manejan un lenguaje profundo y pictórico tal como [el poeta argentino Roberto] Juarróz con los cuales siento mucho parentesco entre su trabajo y él que yo hago.

GS: Casi siempre presentas un personaje dual, ¿tú dirías que existe otro sí mismo?, que todos somos dos?

AC: Creo que muchos más, . . . muchos sí mismos que se van alternando, y de repente, uno de ellos sale y toma la batuta de la situación. ⌘

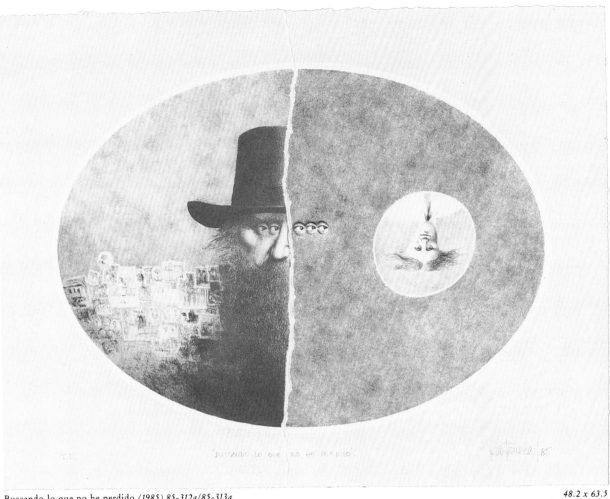

Buscando lo que no he perdido *(1985) 85-312a/85-313a*
4 pressruns (8 colors) Edition 30 on German Etching

48.2 x 63.5
Printers: Tom Pruitt, Russell James Craig

SELECTED INDIVIDUAL EXHIBITIONS

1986
Si tú y yo lo supiéramos!,
 Mary-Anne Martin/Fine Art,
 New York City, New York

1984
Introducción a la Guerra Santa,
 Galería de Arte
 Mexicano, México
El que tiene el secreto,
 Ediciones Gráficas, Coyoacán,
 México, D.F.

1983
Cielos particulares,
 Mary-Anne Martin/Fine Art,
 New York City

1982
Illustraciones,
 Galería de Arte
 Mexicano, México, D.F.
Dibujos,
 Galería de Arte
 Mexicano, México, D.F.

1980
Acercamientos,
 Colegio de
 México, México, D.F.

SELECTED GROUP EXHIBITIONS

1986
Los surrealistas en México,
 Museo Nacional de Arte,
 INBA, México, D.F.
Confrontación '86,
 Museo del Palacio de
 Bellas Artes,
 INBA, México, D.F.
Modern Mexican Masters and
 Their Contemporary Heirs,
 Art Consult,
 Boston, Massachusetts

1985
Mexican Art of the
 Twentieth Century,
 Bacardi Art Gallery, Miami, Florida
The New Generation,
 San Antonio Museum of Art,
 San Antonio, Texas
Homage to the Artist: Fiftieth
 Anniversary Exhibition,
 Galería de Arte Mexicano,
 México, D.F.

1984
New Figure Drawing: Twelve Latin
 American Artists,
 Francis Wolfson Art Gallery, Miami

1983
Contemporary Painters of Mexico,
 Gallery at the Plaza, Security Pacific
 National Bank,
 Los Angeles, California

SELECTED COLLECTIONS

University of Texas Art Museum,
 Austin
Phoenix Art Museum, Arizona
Museo de Arte Moderno,
 México, D.F.

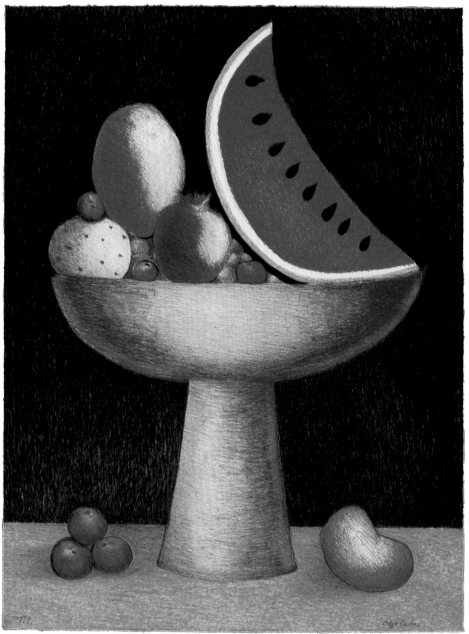

Frutero (1985) 85-320
5 pressruns Edition 30 on Arjomari Arches

63.5 x 48.0
Printer: Tom Pruitt

Olga Costa was born in 1913 in Leipzig, Germany. Her Russian father was violinist and composer Jacobo
Kostakowsky. In 1925, Olga immigrated with her family to Mexico. In 1933 she studied with Carlos Mérida at the Escuela Nacional de
Artes Plásticas, San Carlos. She married painter and muralist José Chávez Morado in 1935. She was a founding member
of the Galería Espiral, a group of young painters; in 1941 she became a member of the Sociedad de Arte Moderno; in 1943 of Nacional de
Artes Plásticas. Her first individual exhibition was held in 1945 at the Galería de Arte Mexicano, México, D.F.

Olga Costa nació en 1913 en Leipzig, Alemania. Su padre fue el violinista y compositor ruso Jacobo Kostakowsky.
En 1925, Olga emigró a México con su familia. En 1933 estudió con Carlos Mérida en la Escuela Nacional de Artes Plásticas de San Carlos.
Se casó con el muralista y pintor José Chávez Morado en 1935. Olga es uno de los miembros fundadores de la
Galería Espiral, un grupo de pintores jóvenes; en 1941 entró como miembro de la Sociedad de Arte Moderno; y en 1943 de la Sociedad
Nacional de Artes Plásticas. Su primera exhibición individual tuvo lugar en 1945 en la Galería de Arte Mexicano, en la ciudad de México.

Compiled from a conversation with Mary Grizzard, University of New Mexico art history professor, and a video tape filmed during Olga Costa's stay at Tamarind.

OC: I was born in Germany, of Russian parents. My father was a musician. When I was twelve I moved to Mexico. I remember many brownish birds, blackbirds. Everybody was wearing a pistol. It was 1925. It was after the revolution; it was not quiet. I was happy because I could smell the gardenias. When I was a kid, and Mother wanted to buy me chocolate, I said no, you can buy me a flower.

After I married José [Chávez Morado] we went to Jalapa, Vera-cruz, and there I started really painting. Because the landscape was really beautiful. Now we live in Guanajuato.

MG: Do you have themes that you emphasize in your work?

OC: Well, I have been painting still lifes, landscapes, poetry, com-positions. I like my gardens. I like nature. Maybe more than people. [Laughs.] I make sketches and take them home. So I forget all the superfluous things, only the essentials.

MG: Who has influenced your work?

OC: I like Monet. I admire Tamayo; he's a wonderful colorist. And my husband has taught me. Well, he criticizes me, no? That's what I need. I ask him, how does it look? And he says, well, it's all right or it's not. It is very helpful to have somebody else looking at the art.

[Her husband, who accompanied her to Tamarind, was asked about competition between them. He replied: "I trust her judg-ment. Never have there been problems of jealousy. Among artists that are married, sometimes jealousy develops. Some people be-come very famous, very wealthy, but they lack this push for life, this love of art. We still have it. We are always looking for some-thing; not money, but a better way, a better quality of art."]

MG: You say it's beneficial to have somebody else look at your art; what do you think is the function of the art critic?

OC: Well, the function should be to orient, to guide, to tell the truth. They are also very cosmopolitan, international; they want everybody to be alike. The same thing that is painted here, they would like to see painted there. Along with that, they are all together, and they have invented this cosmopolitan, this inter-national thinking. I mean, Italian painting of the Renaissance is international because it is very Italian, and it is very good. It's the good painting that you call international. Whatever style you paint or nationality you are.

MG: Critics have said that sometimes you capture a reality which has little to do with that which is real.

OC: That is my own reality. It's not the same as other people see it.

MG: Are you inspired by literature?

OC: No. By things I see. For example, I was painting blue houses, lots of blue things. And it was funny, the inspiration was a part of a real city. We have very colorful surroundings.

OC: Nací en Alemania de padres rusos. Mi padre era músico. A la edad de doce años me trasladé a México. Recuerdo muchos pájaros cafés, pájaros negros. Todo el mundo llevaba una pistola. Era el año de 1925, después de la Revolución; no había calma. Yo estaba felíz porque podía oler las gardenias. Cuando yo era una niña y mi madre quería comprarme chocolate, yo decía que no, tú puedes comprarme una flor.

Después de mi matrimonio con José [Chávez Morado] nos fui-mos a vivir a Jalapa, Veracruz y fue ahí donde realmente empecé a pintar, porque el paisaje era verdaderamente hermoso. Ahora vivimos en Guanajuato.

MG: ¿Tienes temas que enfatizas en tu trabajo?

OC: Bueno, he venido pintando naturalezas muertas, paisajes, poesía, composiciones. Me gustan mis jardines, me gusta la natural-eza, quizá más que la gente [risas]. Hago bocetos y los llevo a casa, de esta manera olvido todas las cosas superfluas manteniendo las esenciales.

MG: ¿Quiénes han influenciado tu trabajo?

OC: Me gusta Monet. Admiro a Tamayo; quien es un colorista maravilloso. Y mi esposo me ha enseñado. Bueno, me critica ¿no?, pero eso es lo que necesito. Yo le pregunto «¿cómo se ve?» y él dice, bueno, está bien o no lo está. Ayuda bastante el tener a alguien más para ver la obra de arte.

[Su marido, quien la acompañó durante su estancia en Tamarind, al preguntársele sobre la competencia entre ellos respondió: «Tengo confianza en su juicio. Nunca hemos tenido problemas de celos profesionales. En matrimonios de artistas, algunas veces surgen los celos profesionales. Algunas gentes se vuelven muy famosas, muy ricas, pero carecen de empuje en la vida, de este amor al arte. Nosotros todavía lo tenemos. Siempre estamos buscando algo; no dinero, sino una manera mejor, una mayor calidad en el arte.»]

MG: Tú has dicho que es beneficioso el tener a alguien más para juzgar el arte; ¿cuál crees que es la función del crítico de arte?

OC: Bueno, la función puede ser de orientación, de guía, de decir la verdad. También son muy cosmopolitas, internacionales; quieren que todo el mundo se parezca. La misma cosa que se pinta aquí, a ellos les gustaría verla pintada en otro lugar. Además de esto, siempre están unidos y han inventado esta manera de pensar cos-mopolita, internacional. Quiero decir, que la pintura italiana del Renacimiento es internacional porque es muy italiana, y es muy buena. Es la buena pintura a la que denominas internacional, sin importar tu estilo o tu nacionalidad.

MG: Los críticos han dicho que tú algunas veces capturas una realidad que no tiene nada que ver con lo que es real.

OC: Es mi propia realidad. Y no es lo mismo que ven otras gentes.

MG: ¿Te inspira la literatura?

OC: No. Me inspiran las cosas que veo, por ejemplo, estaba pintando casas azules, muchas casas azules. Era divertido, la inspiración era parte de una ciudad real, tenemos pintorescos alrededores.

MG: When you start to paint, do you make a sketch first?

OC: Oh, no. I hardly make a line, like that, and one like that. And then I go and paint it. I can start painting on one side, and go to the other, without making many mistakes. I am sometimes surprised at what comes out on the canvas. Much is subconscious. Many times after I have worked at night I go to sleep and forget what I have been painting. And then I come to it the next morning, and I wonder, when did I make that? It's a kind of trance.

MG: Why did you participate in the México Nueve project?

OC: Because I was selected by a committee and invited, and besides, at Tamarind Institute I could have an excellent experience. I didn't know anything about color lithography.

After I began to learn a little, my stay was over. But *Frutero* is very well liked by those who have seen it. The printers were very good, especially Tom [Pruitt]. They made me understand the process without trying to influence me in the aesthetic aspects. We called them our angels; they were our guardian angels. Everything was a discovery. But what I learned could not influence my painting, which is my primary means of expression. ⌘

Statement written by Olga Costa the night before her talk at the University of New Mexico and translated and read by Mary Grizzard.

I am not a theoretical painter but a practical painter. The opinions of my paintings I leave to the critics or pseudocritics, who are abundant, and who know everything. I paint as I wish, as I can, and as I like to paint, as it pleases me to paint, and not as the pictorial modes the fashions would like to impose upon us. They have tried many times to put labels on me, to classify me. And when they put me in the Mexican School, I defended it very much, but I was already making very different things. I spent much time painting still lifes, with much success. In the middle of this success, I stopped doing them to dedicate myself to landscapes. When I see one of my landscapes next to those of my other companions, I note that my concept is totally different, a thing that satisfies me since I have not tried to be different. Also, I've made portraits, but with less enthusiasm. The live model always wants to appear young, beautiful, and interesting. And one sees this person differently. And there begins the conflict and a great uncomfortable feeling. It causes a lack of liberty for me, and it is that liberty to paint and to express myself which is essential. ⌘

MG: ¿Cuándo empiezas a pintar, haces un boceto primero?

OC: Oh, no. Casi nunca dibujo una línea así, y otra línea así, y después voy y la pinto. Puedo empezar a pintar un lado, después hago el otro, sin cometer ningun error. A veces me sorprendo de lo que resulta en la tela. Mucho es subconsciente. Muchas veces después de que he trabajado por la noche voy a dormir y olvido lo que he estado pintando. Vuelvo a la mañana siguiente, y me pregunto, ¿cuándo hice esto? Es como un trance.

MG: ¿Por qué participaste en el proyecto México Nueve?

OC: Porque fui seleccionada e invitada por el comité, y además, podía obtener una excelente experiencia en Tamarind. No sé nada de litografía en color. Después de aprender un poco, mi estancia terminó. Pero *Frutero* goza de la aprobación de todos aquellos que lo han visto. Los impresores eran muy buenos, especialmente Tom [Pruitt]. Me hicieron comprender el proceso sin intentar influenciarme en el aspecto estético. Los llamábamos nuestros ángeles; nuestros ángeles de la guarda. Todo era un descubrimiento. Pero lo que aprendí no puede influenciar mi pintura que es mi medio primario de expresión. ⌘

No soy una pintora teorética. Dejo las opiniones sobre mis pinturas a los seudo críticos que abundan y todo lo saben. Yo pinto como quiero, como puedo y como me gusta pintar, como me complace pintar y no en las maneras pictóricas de lo que está de moda y trata de imponérsenos. Han tratado de etiquetarme muchas veces, de clasificarme. Y cuando me colocan dentro de la Escuela Mexicana, yo la defiendo mucho, pero yo ya estaba ejecutando diferentes cosas. Pasé mucho tiempo pintando naturalezas muertas con bastante éxito. En medio de este éxito, dejé de pintarlas para dedicarme a pintar paisajes. Cuando veo uno de mis paisajes junto a aquellos de mis otros compañeros, advierto que mi concepto es totalmente diferente, lo cual me satisface ya que no he tratado de ser diferente. Los modelos reales siempre quieren aparecer jóvenes, bellos e interesantes. Y uno ve a esta persona completamente diferente, es entonces cuando se levanta el conflicto, la sensación de incomodidad. Esto causa una falta de libertad para mí, y es esa libertad para pintar y para expresarme que es esencial. ⌘

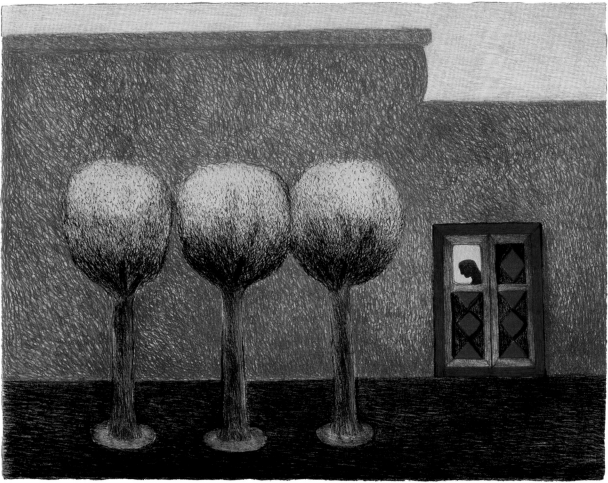

La casa azul *(1985) 85-321*
5 pressruns (7 colors) Edition 30 on buff Arches

48.5 x 63.0
Printers: Brian Haberman, Tom Pruitt

*SELECTED INDIVIDUAL
EXHIBITIONS*
1985
*Galería de Arte Mexicano
 México, D.F.*
1983
José Chávez Morado y
 Olga Costa,
 *Salon de la Plástica Mexicana,
 Instituto Nacional de Bellas Artes,
 México, D.F.*
1977
*Galería Lourdes Chumacero,
 México, D.F.*
1975
Micromumdos,
 exposición de dibujos,
 *Museo de la Alhóndiga de
 Granaditas,
 Guanajuato, Gto, México.*

*SELECTED GROUP
EXHIBITIONS*
1986
Confrontación '86,
 *Museo del Palacio de Bellas Artes,
 México, D.F.*
1985
Homage to the Artist: Fiftieth
 Anniversary Exhibition,
 Galería de Arte Mexicano
1979
Segundo Salón de Invitados,
 *Instituto Nacional de
 Bellas Artes*

*SELECTED
COLLECTIONS*
*Museo de Arte Moderno,
 México, D.F.*
*Museum of Modern Art,
 Warsaw, Poland*
*Museum of Modern Art,
 Tel Aviv, Israel*
Banco Nacional de México
*Embajada de México,
 Paris, France*

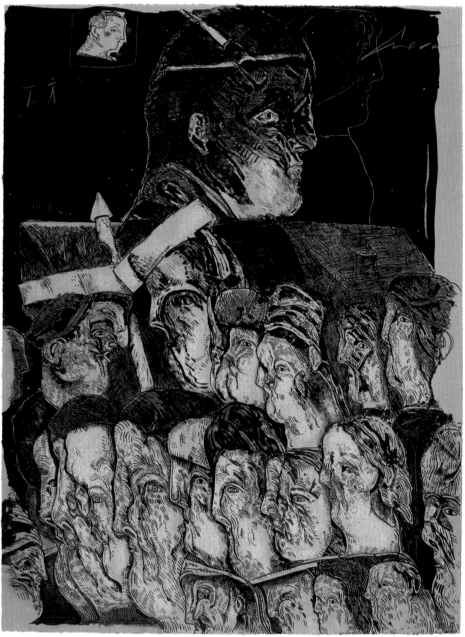

Self Portrait with Profiles *(1986) 86-304*
2 pressruns Edition 30 on tan Rives BFK

63.6 x 48.2
Printer: Tom Pruitt

José Luis Cuevas was born in his grandfather's paper mill in Mexico City in 1934. A child of poor health,
Cuevas, at the age of five, was encouraged to draw upon the apparently endless supply of paper scraps provided by the mill. His first
exhibition was in 1948 at the Calle de Donceles, Mexico City. Cuevas, a key figure in Mexican art
of the 1950s, challenged the institutionalized muralist movement of the 1940s. He and many of his generation sought new
means of expression, explored universal themes, and revolutionized artistic expression in Mexico.

José Luis Cuevas nació en la fábrica de papel de su abuelo en 1934 en la ciudad de México. Desde niño estuvo
plagado por la enfermedad y a la edad de cinco años fue alentado a dibujar en el surtido interminable de pedazos de papel que
había en la fábrica. Su primera exhibición tuvo lugar en 1948 en la calle de Donceles en la ciudad de
México. José Luis Cuevas es una figura clave del arte mexicano de los años cincuenta, siempre retando al movimiento
Muralista institucionalizado de los años cuarenta. El junto con muchos miembros de su generación buscaron nuevos medios
de expresión, exploraron temas universales y revolucionaron la expresión artística de México.

Compiled from a conversation with author and University of New Mexico professor Gustavo Saínz.

In 1953, when I was nineteen years old, I started going to the asylum, "La Castañeda," and I began to draw the mentally ill. It was easy for me to get in there, thanks to my brother, who later became a psychiatrist, and who was there doing his practicums. I was allowed in the ward of the "agitated ones," and I believe it was a truly extraordinary exercise that allowed me to get to know the mentally ill in a place where the manner of treating the mentally ill was very backward, as in the age of the Marquis de Sade.

Just after the Korean War I wrote "La cortina de nopal," a public statement against the nationalism of that time. A good nationalism, a sane nationalism, is important and necessary, but the nationalism that was being experienced at that time was a nationalism that referred to the Mexican painters while ignoring all that had happened in the rest of the world. For the Mexican painters all that existed was Mexican art; that the most important culture, and the most important artists in the whole world were the Mexican painters. That was a truly sinister nationalism, and I declared myself opposed to it and also opposed to Muralism, against what was called the Mexican School of Painting.

In 1954 I began to exhibit abroad. My attitude against Muralism and the politics of my own country forced me to leave and begin to exhibit outside the country.

I have always considered myself a draftsman. To say a draftsman means to say that I am a recorder. Our country has a strong pictorial tradition, and I sketch in that tradition.

GS: What is the creative process? How did it develop in you?

JLC: I have been influenced by writers and film producers. My greatest friends have almost always been writers. Literature has had a strong influence on my painting. I have illustrated a lot of writers—Franz Kafka, the Marquis de Sade. . . . I remember that since I was very young I have always been a reader of Mexican literature, literature of the revolution. I was a good friend of Carlos Fuentes, an artist of my generation, of Juan García Ponce, and of many more. It was said of Pablo Picasso, who was a great illustrator of many, many writers, that he never read a book. He would read only the jacket of the book in order to illustrate the book. He did illustrate, for example, Balzac, and I believe that he never read any of it.

Cinema strongly influences me. Above all the North American silent films—Mack Sennett, absurd situations and comedians like Buster Keaton, Ben Turpin, Harry Langdon, and many more influenced my work as a sketch artist. And also Mexican cinema. I have been told that there is a constant theme in my work, that is of prostitutes. That is the influence of José Clemente Orozco, of Toulouse-Lautrec, and of Mexican cinema in its cabaret era.

Efectivamente estamos remontándonos al año de 1953, o sea, tenía yo entonces 19 años de edad cuando empiezo a ir al manicomio general «La Castañeda», y empecé a ir para dibujar a los enfermos mentales. Se me facilitó el ingreso allá gracias a que mi hermano, que después fue psiquiatra, estaba allí haciendo sus prácticas. Se me permitió estar en el pabellón de «agitadas» y creo yo que me fue un ejercicio verdaderamente extraordinario que me permitió conocer la enfermedad mental en un lugar donde la forma de tratar a los enfermos mentales era mucho más atrasado, como en la época del marqués de Sade.

Después de la Guerra de Corea publico mi manifiesto de «La cortina de nopal», es un manifiesto en contra del nacionalismo que se hacía en esa época. Un buen nacionalismo, un nacionalismo sano, es importante y necesario, pero el nacionalismo que se vivía ya en esa época era un nacionalismo que se refiere a mexicanos ignorando todo lo que pasó. Para los pintores mexicanos sólo existía un arte mexicano, que la cultura más importante, que los artistas más importantes de todo el mundo eran los pintores mexicanos. Ese era un nacionalismo verdaderamente siniestro, y contra él me pronuncié y me pronuncié también en contra del Muralismo, y en contra de la llamada Escuela Mexicana de Pintura.

Desde el año de 1954 empiezo a exponer en el extranjero. Mi actitud de combate frente al Muralismo y también a la política de mi propio país me obligó a salir fuera y a empezar a exponer.

Siempre me he considerado como un dibujante. Decir dibujante quiere decir que también soy grabador. Lo que yo declaré en una época fue que nuestro país tiene una fuerte tradición pictórica y que al dibujar yo estaba recuperando parte de esa tradición.

GS: ¿Cómo es el proceso de creación, cómo se desarrolla en tí?

JLC: Las grandes influencias las he recibido de escritores y también de los cineastas. Mis grandes amigos han sido casi siempre escritores. La literatura ha ejercido poderosísima influencia en mi trabajo como pintor. He ilustrado a muchos escritores Franz Kafka, el marqués de Sade. . . . Recuerdo que desde muy joven fui un lector de la literatura mexicana, de la literatura de la Revolución. Y después fui muy amigo de Carlos Fuentes, un artista de la generación mía, de Juan García Ponce y de muchos otros. Se decía, por ejemplo, de Pablo Picasso que fue un gran ilustrador de muchos escritores, que nunca leyó un libro le decían que ilustrara a un poeta y le bastaba con leer la solapa de algún libro para poder ilustrarlo. El ilustra, por ejemplo, a Balzac y creo que nunca llegó a leerlo.

La otra influencia es el cine que influye poderosamente en mí, sobre todo el cine mudo norteamericano Mack Sennett, situaciones absurdas, y cómicos como Buster Keaton, Ben Turpin, Harry Langdon y muchos otros influyeron en mi obra de dibujante. El cine mexicano también. En alguna ocasión se me dijo que hay un tema constante en mi obra que es el tema de las prostitutas. Entonces dije que tiene influencia de José Clemente Orozco, de Toulouse-Lautrec y del cine mexicano en su época de cabareteras.

GS: Why did you decide to participate in the México Nueve project?

JLC: Because it was important to put my lithographs up next to those of other artists of different generations from Mexico. And besides, returning to Tamarind was something exciting and nostalgic for me. In 1966 I worked at the Tamarind Lithography Workshop in Los Angeles. I can say that I learned the techniques of lithography there.

I have always felt fine working in North American workshops. I get much better results working with the North American printers than with the French. Because the first are much more professional and also because one can establish splendid friendships with them. This is important because they then put enthusiasm into the project so that greater quality works can be achieved.

I always pay close attention to the suggestions of the printers I work with. I always find them to be correct. When one works in a workshop, the work becomes a shared experience. The knowledge and sensibility of the printer will have an enormous importance to the final product. Besides, in the majority of cases, the printer is not only an artist but an artist with his own work.

My visit to Tamarind lasted one week. In that time I was able to do four lithographs. I used very traditional materials: pencils of different numbers as well as tusches. What I wanted was for the images to be strong and well-drawn. I think I achieved my objectives. I felt very comfortable and content, in spite of the fact that my work suffered various interruptions from visits that I had to make to the University of New Mexico Hospital. This gave a certain tragic feeling to my stay in Albuquerque. And besides that I witnessed some of the worst snows in the entire history of the city. The last two lithographs, in black and white, I finished while waiting for my ride to the airport. They were images inspired by characters that I had seen during my visits to the hospital.

The two lithographs included in the México Nueve suite could be titled *Homenaje al perfil (Homage to the profile)* because in both I used human profiles with obsessive repetition. Through the profiles I tried to declare my love for drawing. In the vertical lithographs I recalled many artists from the past who drew profiles: from Leonardo da Vinci up to Picasso. But besides that I had a theme: a type of decline into hell. These lithographs would be able to illustrate a passage from Dante's Inferno. The work has a lot of formal play to it. Some figures are more like toys while others are made of ribbons to be molded and designed. An authentic draftsman's amusement.

GS: ¿Por que decidiste participar en el proyecto México Nueve?

JLC: Porque era muy importante colocar mis litografías junto a otros artistas mexicanos de diferentes generaciones; además regresar a Tamarind me era emocionante y nostálgico. En 1966 yo trabajé en el Taller de Litografía Tamarind en Los Angeles, y puedo decir que allá aprendí las técnicas de litografía.

Siempre me he sentido bien trabajando en talleres norteamericanos. Obtengo siempre mejores resultados cuando trabajo con impresores norteamericanos que cuando lo hago con franceses. Porque los primeros son mucho más profesionales y también uno puede establecer amistades espléndidas con ellos. Esto es muy importante porque ellos inyectan entusiasmo al proyecto y de esta forma se logran trabajos de calidad extraordinaria.

Siempre presto mucha atención a las sugestiones de los impresores con los que trabajo. Siempre tienen razón. Cuando uno trabaja en un taller, el trabajo se convierte en una experiencia compartida. El conocimiento y la sensibilidad del impresor imparten una enorme importancia al producto final. Además, en la mayoría de los casos, el impresor no es solamente un artista, sino un artista con su propio trabajo.

Mi visita a Tamarind tomó una semana. En ese tiempo pude hacer cuatro litografías. Usé materiales muy tradicionales: lápices de diferentes números y tusche. Quería que las imágenes fueran fuertes y bien dibujadas. Creo que logré mi objetivo. Me sentí muy bien y muy contento a pesar de las variadas interrupciones que experimenté en mi trabajo a causa de visitas que tuve que hacer al Hospital de la Universidad de Nuevo México. Esto dio un cierto sentido trágico a mi estancia en Albuquerque. Además fui testigo de una de las peores nevadas en la historia de la ciudad. Las dos últimas litografías en blanco y negro, las terminé mientras esperaba a las personas que me iban a llevar al aeropuerto. Eran imágenes inspiradas en personajes que vi durante mis visitas al hospital.

Las dos litografías que se incluyen en la colección México Nueve podrían titularse *Homenaje al perfil* porque en las dos usé perfiles humanos con repetición obsesiva. Por medio de los perfiles pronuncié mi amor por el dibujo. En las litografías verticales recordé a varios artistas del pasado que dibujaron perfiles: desde Leonardo da Vinci hasta Picasso, pero además yo tenía un tema: una clase de descenso al infierno. Estas litografías podrían ilustrar algún pasaje del Infierno de Dante. El trabajo contiene bastante juego formal, algunas figuras son más como juguetes mientras que otras están hechas de moños para ser diseñadas y moldeadas. Una diversión auténtica para el dibujante.

JOSÉ LUIS CUEVAS

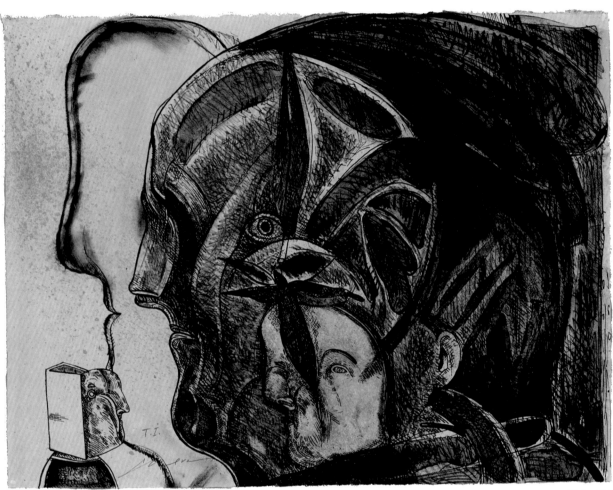

Four Profiles *(1986) 86-305*
3 pressruns Edition 30 on Sekishu natural

48.0 x 63.5
Printer: Lynne D. Allen



SELECTED INDIVIDUAL
EXHIBITIONS
1986
Museo de Arte Moderno,
 México, D.F.
Musee d'Art Moderne de Liege,
 Belgium
Museo Regional de Guadalajara,
 México
1984
The Frederick S. Wight Art
 Gallery, University of
 California, Los Angeles
Tasende Gallery,
 La Jolla, California
1983
Museo del Carmen, México, D.F.
Universidad Iberoamericana,
 México, D.F.
1982
Marisa del Re Gallery,
 New York, New York
Galerie Michel de Lorme,
 Paris, France
Galeria Ivonne Briseno,
 Lima, Peru
Galeria Joan Prats,
 Barcelona, España

SELECTED GROUP
EXHIBITIONS
1983
Pintado en Mexico,
 Banco Exterior de España,
 Madrid and Barcelona
San Francisco Museum of Art
 San Francisco, California
World Print Awards: Cuevas
 and Hamilton, California
1982
International Pavilion at the
 Fortieth Venice Biennale, Italy
1980
FIAC,
 Grand Palais,
 Paris, France
1978
Salon de Mai,
 Paris, France
Kassel Documenta,
 Kassel, Germany

SELECTED
COLLECTIONS
Museum of Modern Art,
 New York
Solomon R. Guggenheim
 Museum,
 New York
Brooklyn Museum,
 New York
Hirshhorn Museum,
 Washington, D.C.
The Phillips Collection in
 Washington, D.C.
Museo de Arte Contemporaneo
 Rufino Tamayo, México, D.F.
Museo de Arte Moderno,
 México, D.F.
Art Institute of Chicago, Illinois
The Museum of Art of
 Tel Aviv, Israel
Metropolitan Museum of Art,
New York



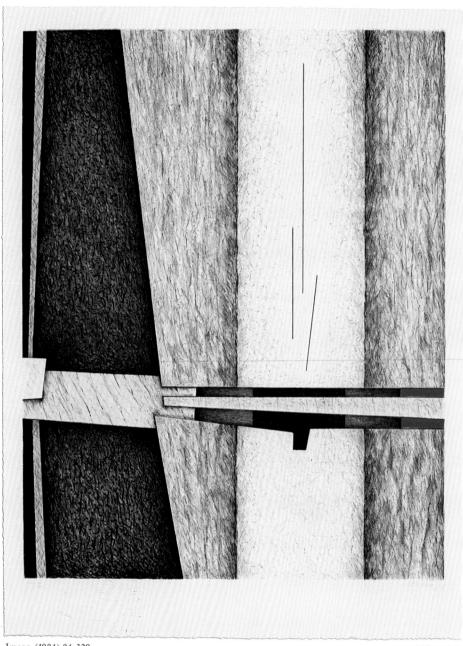

Imago *(1984) 84-329*
5 pressruns Edition 30 on German Etching

64.0 x 48.3
Printer: Lynne D. Allen

Gunther Gerzso was born in 1915 in Mexico City to a Hungarian father and German mother. From 1927 to 1934 he studied to be an art dealer while living in Lugano, Switzerland. From 1935 to 1940, he successfully pursued his interest in set design at the Cleveland Playhouse in Ohio. Since 1941 Gerzso has designed sets, including those for John Huston's film version of Under the Volcano, *for more than 250 films produced by Mexican, French, and American companies. Encouraged by a friend, Gerzso started his avocation as a self-taught painter in 1940; his first solo exhibition was held in 1950. In 1978 he was one of five distinguished Mexican artists, literary figures, and scientists to receive the Mexican National Prize in Fine Arts.*

Gunther Gerzso nació en 1915 en Ciudad de México, de padre húngaro y madre alemana. De 1927 a 1934, estudió para ser comerciante de arte mientras vivía en Lugano, Suiza. De 1935 a 1940, siguió con éxito la carrera de diseñador escenográfico en Cleveland Playhouse, Ohio. Gerzso ha diseñado escenarios desde 1941. Estos han incluido los de la versión cinematográfica de Bajo el Volcán, *de John Huston, y los de más de 250 películas producidas por compañías mexicanas, francesas y estadounidenses. Alentado por un amigo, Gerzso comenzó su vocación de pintor en 1940; su primera exposición individual se llevó a cabo en 1950, en la Galería de Arte Mexicano, México, D.F. En 1978, fue uno de los cinco distinguidos artistas mexicanos, figuras literarias y científicas que recibieron el Premio Nacional Mexicano de Bellas Artes.*

TI: Does lithography hold some particular appeal for you? Are there things you can do in the medium that you can't do in painting?

GG: Lithography interests me because it is a departure from my usual methods of painting. I made five lithographs in 1974, but that isn't enough to know about lithography. And the trouble is, if you want to know more about something, you have to do more! You have to know—just like painting. I know about techniques of painting to get what I want, even though every time I do a painting, I think this is terrible! I'm just another beginner. A normal neurotic. So I wouldn't mind it if one could spend a year in a place like Tamarind and just go there, and sometimes not do anything for two weeks. From eight to five every day . . .

TI: In the México Nueve prints you took a fairly different approach technically than the one in 1974. Then there was a lot more textural effect, and now it appears you want to stay away from that.

GG: In the second México Nueve print I was freer. I would go in and watch the printer and say, "Well, what do you suggest?" Or, "What should I do?" I like it very much that they don't influence you artistically. They don't say, now this should be bluer. They don't say, now, what do you want here?

TI: Do you feel that their expertise offered options that you might not have been able to find yourself?

GG: Yes, but only technical ones. If you draw a woman with four heads, they wouldn't say, this guy is crazy.

TI: That is not their place.

GG: This thing is an adventure you don't have when you are working alone. You belong to a group, to a team. There's a sort of camaraderie, which I find very good and very marvelous, and I was very happy with it. It's incredible, what patience. They have to be very careful, knowing that this is an art that comes out, and comes out, and it doesn't come out, and then finally it comes out.

TI: They serve as a guide.

GG: For instance, when I saw the first lithograph I was very disappointed. Because I wasn't thinking in lithographic terms; I thought it was going to look like an oil painting. Mr. Adams came up to me one day, and said, "You know, Gunther, this is not a painting, this is a lithograph." You have to learn. All the richness. You also have to learn how to use the limitations.

What I find very good is that the printer is not interested at all in what you are doing but in the meaning of what you are doing. He's only trying to help you so that you can realize whatever you have in mind. I sometimes asked (Master Printer) Lynne Allen, "Now, what do you think from an aesthetic point of view?" And she said, "Listen, that's your business." And she was right, because the artist always floats in a sort of never-never-land and is always at the edge of a precipice. And he never knows if what he's doing is OK or not. Of course, with technical skill, this fear is reduced, it's less obvious. But in the beginning it is terrible.

TI: ¿Cuál es la atracción que ejerce la litografía en Ud.? ¿Hay algunas cosas de este medio artístico que no se pueden hacer en la pintura?

GG: La litografía me interesa porque es una alternativa a mis métodos usuales de pintura. Hice cinco litografías en 1974, pero eso no es suficiente para aprender la técnica; y el problema es que si quieres aprender más sobre algo, tienes que invertir más tiempo en ello. Debes aprender, como pasa con la pintura. Yo conozco las técnicas de la pintura que me ofrecen lo que busco, aunque cada vez que termino un trabajo lo encuentro horrible. Simplemente soy un principiante, un neurótico normal. Es por eso que la idea de pasar un año en un lugar como Tamarind me atrae bastante—estar allí y a veces no hacer nada durante dos semanas, de ocho a cinco cada día . . .

TI: En los grabados de México Nueve Ud. tomó una actitud bastante diferente a la de 1974, técnicamente hablando. Antes había más efecto de textura y ahora pareciera que Ud. intenta alejarse de ese estilo.

GG: En el segundo grabado de México Nueve, me sentí más libre. Platicaba con la persona encargada de la impresión y le preguntaba, «¿qué me sugieres?» o «¿qué debo hacer?» Lo que me gusta es que no tratan de influenciarte artísticamente. No te dicen que el color deber ser más azul ni te preguntan que haces ahí.

TI: ¿Cree que la experiencia de los técnicos le ofreció opciones que no hubiese encontrado por Ud. mismo?

GG: Sí, pero solamente fueron opciones técnicas. Si dibujas una mujer con cuatro cabezas, ellos no dirían que el tipo es loco.

TI: Ese no es su trabajo.

GG: Esto es una aventura que no tienes cuando trabajas solo. Perteneces a un grupo, a un equipo, y existe un compañerismo que encuentro maravilloso; me sentí muy feliz con eso. Es increíble la paciencia que hay. Todos son muy cuidadosos; saben que el arte es algo que a veces sale y a veces no, pero que finalmente aflora.

TI: Te sirven de guía.

GG: Por ejemplo, cuando vi la primera litografía me sentí muy defraudado porque no estaba pensando en términos litográficos; pensé que iba a lucir como una pintura al óleo. El Sr. Adams se acercó a mí un día y dijo: «Sabes, Gunther, esto no es una pintura, es una litografía». Se debe aprender de la riqueza y también de las limitaciones.

Lo que encuentro muy positivo es que el impresor no se interesa en absoluto en lo que tú haces, pero sí en el significado de lo que haces. Lo que trata de hacer es ayudarte a visualizar lo que tienes en mente. En ciertas ocasiones le hice una pregunta a la impresora Lynne Allen: «Díme, ¿qué piensas desde un punto de vista estético?». Y ella contestaba: «Mira, ese es tu problema». Y tenía razón, porque el artista está siempre flotando en una especie de tierra del nunca jamás—siempre al borde de un precipicio. El artista nunca sabe si lo que está haciendo es lo correcto y por supuesto, con habilidad técnica, este temor se reduce—es menos obvio. Pero al principio es terrible.

TI: Can you talk a little about your work?

GG: I'm very careful about surfaces. I was brought up to look at a painting not from three feet away, but from about nine inches away. And to recognize it. If you want to know who Rembrandt is, and you don't know, you look at the work very closely. There's a certain signature, a way of handling paint. This is what I learned from my days of painting.

In the late 1960s my work became more organized. I worked with the golden section, and no curves. Everything is a straight line. And the planes are one on top of each other. The surfaces are all very well calculated. And I have to be absolutely certain before I start a painting that everything is in its place. The rectangle is divided by the golden section. And then diagonals are put in. You don't measure it. You don't say this is three-quarters of an inch here and five millimeters there, no. With your eyes, you choose the proportion. You don't care how thick they are. And then if it looks good, you start worrying about the colors. Or you have an idea already about the colors. And then I start out by usually creating the surface with the pastel I put down. And then a piece of sandpaper, and it goes down. And you don't worry. And you go to lunch. And then you come back. And change the color and work a little to the left. It's always really the same picture, over and over and over again, with little changes. And I keep on; it's always straight lines. And I just stop when I think it's finished. When it becomes a being in itself. Sometimes it takes about a month to do that. Sometimes I get desperate.

While I'm doing this, I don't think of anything. In this sense, I'm a true surrealist. I get my best ideas looking at television. It helps listening to music. What is also important is you have to invent something completely different from what you are. You always want to invent the same thing. That's why psychoanalysts are interested in me. Because I always repeat my same emotional setup. Like a record. There comes a time when, BOOM, the needle goes down, because I play the same record over and over again. But I think in this case that it's positive and not negative. It produces something.

You have to find an image which represents your inner self. And this can be anything. Art never changes; it's the container that changes. If you put Coca-Cola in another container, it's still Coca-Cola. Maybe this is a banal example, but I think it's true. And then you have to find your own. . . I don't know how to describe it. . . your own something that is you. And you can be influenced by anything you want. It's really you that goes out no matter what. What do think about that? ⌘

TI: ¿Puedes platicarnos un poco de tu trabajo?

GG: Yo soy muy cuidadoso con las superficies. Me enseñaron a que una pintura no se mira a una distancia de tres pies, sino a una de nueve pulgadas. Y para reconocerla—si quieres saber si es de Rembrandt, pero no estás seguro—tienes que observarla muy de cerca. Existe una cierta marca, una manera en que se maneja la pintura. Esto lo aprendí en mis días de pintor.

Al final de los años sesenta, mi trabajo se organizó más. Trabajé con la sección de oro y sin curvas. Todo es lineal y las superficies van una sobre la otra—se calculan con mucha exactitud. Y debo asegurarme que todo esté en orden antes de comenzar la pintura. El rectángulo se divide con la sección de oro y se introducen las diagonales. No se mide; no se dice que hay tres cuartos de pulgada aquí y cinco milímetros allá, no. Es con tus ojos que eliges las proporciones, no interesan las medidas. Entonces, si se ve bien, comienzas a preocuparte de los colores. O a veces ya tienes una idea de los colores y comienzas generalmente a crear la superficie con un pastel. Luego sigues con un pedazo de lija y el pastel baja. Y tú no te preocupas—sales a almorzar y después regresas. Entonces, cambias el color y sigues trabajando otro poco al lado izquierdo. Es siempre la misma pintura, una y otra vez, con muy pocos cambios. Y así continúo, siempre con líneas rectas. Solamente me detengo cuando pienso que está terminada, cuando se convierte en un ser. A veces eso toma casi un mes y me desespero.

Cuando estoy haciendo esto, no pienso en nada. En ese sentido, soy un verdadero surrealista. Obtengo mis mejores ideas de la televisión y me ayuda el escuchar música. Lo que sí importa es inventar algo que sea completamente diferente a ti. Siempre se tiende a inventar la misma cosa y es por eso que los psicoanalistas se interesan en mí—porque siempre repito el mismo arreglo, como un disco. Hay veces en que, BUM, la aguja deja de funcionar porque toco el mismo disco una y otra vez. Pero creo que en este caso es positivo y no negativo—se produce algo.

Tienes que encontrar una imagen que represente el tuyo interior. Y puede ser cualquier cosa. El arte nunca cambia; lo que cambia es el recipiente. Si pones el contenido de una Coca-Cola en otro recipiente, sigue siendo Coca-Cola. Quizás este sea un ejemplo vanal, pero creo que es cierto. Luego tienes que encontrar lo tuyo . . . no sé cómo describirlo . . . algo tuyo que sea tú mismo. Y puedes influenciarte por lo que quieras—lo que sale al final eres tú. ¿Qué piensas de esto? ⌘

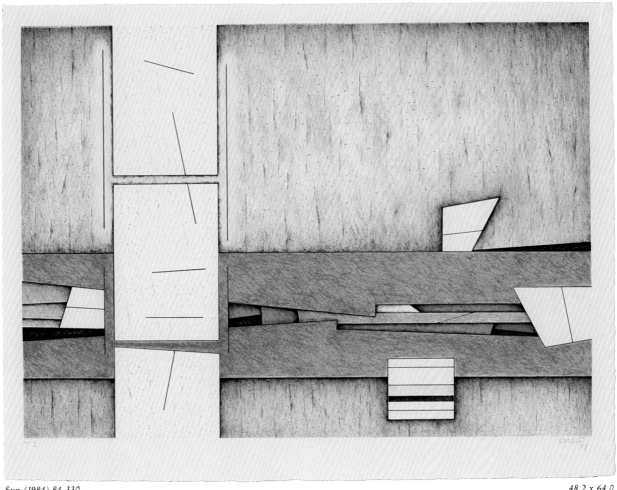

Syn (1984) 84-330
6 pressruns Edition 30 on German Etching

48.2 x 64.0
Printer: Marcia Brown

SELECTED INDIVIDUAL EXHIBITIONS

1984
Mary-Anne Martin/Fine Art,
 New York City
1982
Mexican Museum,
 San Francisco, California
Banco Interamericano de
 Desarrollo, Washington, D.C.
Centro Cultural de México,
 San Antonio, Texas, and
 Berne, Switzerland
1981
Centre Culturel de
 Mexique, Paris
Casa de la Cultura,
 Puebla, México
Sala Ollin Yollitzli,
 México, D.F.
1980
Museo de Monterrey,
 Nuevo León, México
Arvil Gráfica, Galería Arvil,
 México, D.F.
1977
Museo de Arte Moderno,
 México, D.F.
1976
Paintings and Graphics
 Reviewed,
 University of Texas
 Art Museum, Austin

SELECTED GROUP EXHIBITIONS

1986
Confrontaciones '86,
 Museo del Palacio de
 Bellas Artes,
 México, D.F.
Surrealism in Mexico,
 Museo Nacional de Arte,
 México, D.F.
1984
Forty Artists of the Americas,
 Graphic Art from Latin
 America,
 International Development
 Bank Staff Association Art
 Gallery, Washington, D.C.
Art Mexico—Arte México,
 DePree Art Center and Gallery,
 Hope College,
 Holland, Michigan
1983
Pintado en México,
 Banco Exterior de España,
 Madrid y Barcelona
Modern Mexican Masters,
 Mixografía Gallery,
 Los Ángeles, California
1982
Mexican Image,
 Rossi Gallery,
 Morristown, New Jersey
Foire International d'Art
 Contemporain,
 Grand Palais, Paris

SELECTED COLLECTIONS

Jacques and Natasha Gelman,
 Mexico and New York
Sra. Carmen T. de Carrillo Gil,
 México, D.F.
Museo de Arte Alvar y Carmen
 T. de Carrillo Gil, México, D.F.
Museo de Arte Moderno,
 México D.F.

35

ALBERTO CASTRO LEÑERO

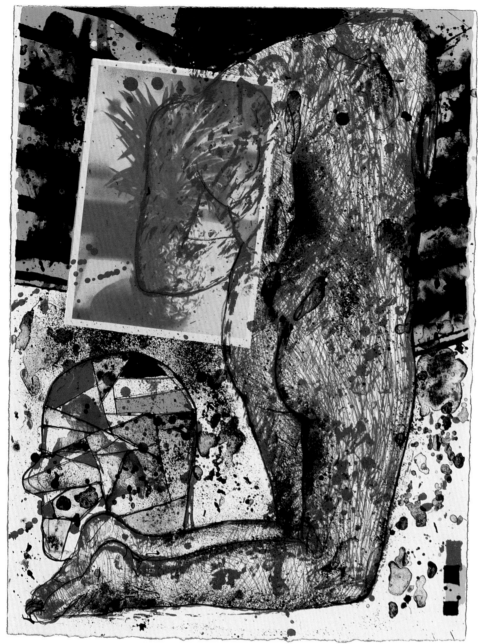

Mujer con piña *(1986) 86-314*
6 pressruns (7 colors) Edition 30 on German Etching; Kitakata collé

63.5 x 48.0
Printer: Lynne D. Allen

Born in 1951 in Mexico City, Alberto Castro Leñero is one of six children; four of whom are brothers and
fellow artists who live and work in Mexico City. From 1971 to 1978 he studied visual arts in the Academia de San Carlos. In 1979, he
received a grant that supported his studies at the Accademia delle Belle Arti in Bologna, Italy.
Leñero is a professor of painting at the Escuela Nacional de Artes Plásticas of the Universidad Nacional Autónomia de México.
He has also illustrated a number of cultural and educational publications.

Nacido en la ciudad de México en 1951, Alberto Castro Leñero forma parte de una familia de seis hermanos;
cuatro de ellos pintores que viven y trabajan en la ciudad de México. De 1971 a 1978 estudió Artes Visuales en la Academia de San Carlos.
En 1979, recibió una subvención para llevar a cabo sus estudios en la Accademia delle Belle Arti en Boloña,
Italia. Leñero es profesor de pintura en la Escuela Nacional de Artes Plásticas de la Universidad Nacional Autónoma de México.
Leñero también ha hecho ilustraciones para publicaciones culturales y educativas.

Compiled from a conversation with Rowena Rivera, professor in the University of New Mexico's Department of Modern and Classical Languages, author, folklorist, and musicologist.

Graphic art, because of its relationship with what I do, is very attractive to me, so the invitation offered by Tamarind Institute was very interesting. When I accepted it, I had not made many lithographs. Starting in February, I worked alone in school and in workshops, so when I went to Tamarind in March, my experience was limited. I have worked very successfully in etching, although the medium I dedicate the majority of my time to is painting.

At first I was very tense because I had such little experience and, besides, as a young artist, it was a very important opportunity, and I wanted to do the best possible work. The way I work is that I confront myself with the material of the moment. Because of that, I was really able to develop my work during the time I worked at Tamarind.

In comparison to the workshops that I know, Tamarind is impressive because of the facilities and the materials. It has everything one can wish, regarding technical and material support. The disadvantage is the strict schedule; all of the work had to be done in a designated time, which implies that one adapt oneself to a different rhythm of life and work. This took me a little time, say three or four days. Mexico City is such a rapid-paced city and so dynamic that when you change to a place so quiet—I would say too quiet—you have to adapt yourself to this drastic change, to this change of activities which leaves you with extra time and you feel that you are not connected with all that is around you. To put yourself in a place much more ordered and peaceful affects you in some way. As a consequence, my work shows a type of adaptation or shock. On top of that, I had to make a great effort to put aside tensions and overcome the difficult moment of beginning, of putting myself to work.

There was a problem with language, but it wasn't detrimental. I had heard comments from other artists who had worked at Tamarind, that they hadn't had any problems of communication. They told me: "Do what you want and the printers will resolve each problem." We always understood each other, although it isn't the same as when you speak to each other in the same language.

The printers offered a lot of help; I realized I was in a place that had too many options. In Mexico I am used to working in an environment limited by the scarcity of resources. When I arrive at a place that offers as many options as Tamarind does, it is very difficult to choose.

He trabajado más bien en el grabado sobre metal, y el medio al cual dedico la mayor parte de mi tiempo, es la pintura; pero la gráfica debido a su relación con lo que hago, tiene un gran atractivo para mí. Cuando acepté la invitación, realmente no había trabajado mucho en la litografía. Trabajé sólo en la escuela y en los talleres a partir de este año, en el mes de febrero; por eso, cuando fui al Tamarind en el mes de marzo, estuve muy tenso por la poca experiencia que tenía en litografía y, además, para mí como artista joven esa era una oportunidad muy importante, y quería hacerlo lo mejor posible. Realmente la forma como yo trabajo es en el momento de plantarme ante el material. Fue por ello que verdaderamente elaboré mi proyecto durante el tiempo que trabajé en el Tamarind.

En comparación a los talleres que conozco, el taller de Tamarind es impresionante por la cantidad de facilidades y material disponibles. Pues en cuanto a las ventajas se refiere, están todas las que se pueden desear, en lo relativo al apoyo técnico y material. En cuanto a las posibles desventajas, para mí puede ser, la rigidez del horario, porque todo el trabajo tiene que cumplirse en un tiempo determinado, lo cual implicó adaptarse a un ritmo de vida y de trabajo diferente. Esta adaptación me llevó un poco de tiempo, digamos, de tres a cuatro días. Debido a que la ciudad de México es una ciudad tan rápida, tan dinámica, cuando cambias a un lugar tan tranquilo (diría que demasiado tranquilo para mí), también tienes que adaptarte a ese cambio drástico, a ese cambio de actividades en los que te sobra tiempo y sientes, a la misma vez, que no estás tan conectado con todo lo que te rodea. Me refiero más que nada al proceso personal de adaptación en el que también interviene el caos que se vive cotidianamente aquí en la ciudad de México, el cual es ya parte de la persona y de la obra, y que luego, al meterte en un lugar mucho más ordenado y tranquilo te afecta de algún modo. Hay en mi obra una especie de adaptación o "shock" como consecuencia del mismo proceso personal. El principal problema fue sobreponerse al momento difícil del comienzo y ponerse a trabajar en la obra.

Había oído comentarios de personas que trabajaron en el Tamarind acerca de que no habían tenido ningun problema al trabajar en el taller. Ellos me decían: «Tú haz lo que quieras y los impresores te resuelven cualquier problema». Siempre nos entendimos, aunque no es lo mismo cuando se habla el mismo idioma.

Sí hubo mucha ayuda en el trabajo, y sobre todo, llegué a conocer que me metí en un lugar que ofrecía demasiadas opciones. Lo que puedo decir es que aquí en México, por ejemplo, estaba acostumbrado a un ambiente condicionado por las limitaciones propias de un medio con escasez de recursos. Cuando llegas a un lugar que ofrece tantas opciones, como las que ofrece el Tamarind, resulta muy difícil elegir porque uno no está acostumbrado a eso.

My work in painting and etching uses resources of Abstract Expressionism yet is inside the figurative theme. So lithography loaned itself perfectly to the use of direct splashes. This stimulated me and helped me very much. On the other hand, I change a painting constantly. In lithography you have to think about it beforehand. It was necessary, for the most part, to think about the image and to plan it all very well, and, with anticipation, hope for good results.

The work I did at Tamarind shows a change. I usually work with single, clear images, but in this new work I tried to create a certain confusion which captures itself in reality. I collected various images that on the surface apparently didn't relate to each other. This is how a poetic work is created. Nonetheless, one feels that they have a common "thread." These images created a sensation similar to poetry, which suggests different literary images. There is little of the meaning that I wanted to give to the work, with elements not necessarily different, but that requires a certain relationship, a very secret relationship.

I have always wanted to manage a contemporary language without losing its root. I believe that is something that comes by itself, even without searching. It is something natural. In that way, I believe the images I created at Tamarind are among the most interesting of my works. I believe that they are part of a total work that has specific characteristics of the moment and at the same time recognizes the influences of the environment it was created in.

I would like to say something about the risk that goes along with artistic creation. In my particular case, this implies confrontation with oneself with the knowledge that what I do may or may not leave. When I work I try to participate in this game. In reality, each time I dedicate myself to work I am confronting this risk in which the works seem to come out *"de milagro,"* or by miracle, as we like to say here in Mexico. One must every day take the risk and play with the possibilities.

Yo he trabajado en las pintura y el grabado sobre metal usando recursos del Expresionismo Abstracto dentro de la figuración temática. Asi, el medio de la litografía se prestaba perfectamente para la posibilidad de meter el «salpicado» directo. Esto me estimuló y ayudó mucho. Por otra parte, en pintura siempre he trabajado el cuadro cambiando constantemente sobre el proceso. En litografía tienes que pensarlo antes, tienes que hacer ese cambio ya procesado, y era eso una situación diferente que tenía que percibir muy bien; era necesario, por lo tanto, pensarlo y planearlo todo muy bien, con anticipación, para esperar buenos resultados.

El tipo de obra que hice en el Tamarind es una especie de cambio dentro de lo que estoy trabajando o de lo que he venido trabajando. Haciendo una comparación entre mis obras, lo que traté de hacer allí, en el taller, fue manejar varias imágenes que, aparentemente, no tienen relación entre sí. Es como crear una obra poética a base de esa concentración de imágenes diferentes pero que, sin embargo, uno siente que tienen un hilo conductor, que al enfrentar esas imágenes crean una sensación parecida a la poesía, la cual crea y maneja diferentes imágenes literarias. Ese es básicamente el cambio en relación a lo que estaba trabajando, pues he trabajado usualmente con imágenes solas, claras, y en la obra del Tamarind he tratado de crear cierta confusión, la cual se capta en la realidad. Ese es un poco el sentido que quería darle a la obra, con elementos no necesariamente diferentes, pero que requieren cierta relación, una relación muy secreta.

Tengo siempre la intención de manejar un lenguaje contemporáneo, sin perder por ello la raíz propia. Creo que es algo que se da solo, aun sin buscarlo, es algo natural. Creo que las imágenes que crié en Tamarind están entre las más interesantes de mis obras, son parte del trabajo total que tiene características específicas del momento, y a la misma vez, reconoce las influencias del ambiente en que fue creado.

Podría decir algo sobre el riesgo que conlleva la creación artística. En mi caso particular, esto implica el enfrentarse a la duda de saber si lo que haces va a salir o no. Cuando trabajo trato de participar en ese juego. Realmente cada vez que me dedico a trabajar me estoy enfrentando a ese proceso, a ese riesgo en el cual las obras parecen salir «de milagro», como gustamos decir aquí en México. Es como seguir un movimiento, un proceso que está ligado al proceso de la vida, y que consiste en arriesgar y jugar con las posibilidades que se nos presentan todos los días.

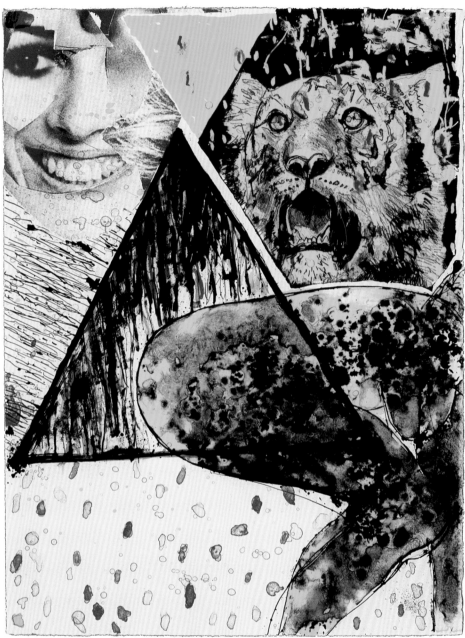

Susana y el tigre *(1986) 86-317* *63.5 x 48.0*
6 pressruns (8 colors) Edition 30 on cream Rives BFK *Printer: Tom Pruitt*

SELECTED INDIVIDUAL
EXHIBITIONS
1986
Susana y Los Viejos,
 Galeria los Talleres, México, D.F.
Cronicas Paralelas,
 Galeria Otra Vez,
 Los Angeles, California
1985
El Mar,
 Escuela Nacional de Artes
 Plasticas, Universidad Nacional
 Autonomia de México,
 México, D.F.
1984
Alberto Castro Leñero,
 Royal Festival Hall,
 London, England
El Arbol de la Vida,
 Museo Universitario del
 Chopo, UNAM
1983
Alberto Castro Leñero:
 Paintings, Drawings, and Prints,
 Exeter University, London

SELECTED GROUP
EXHIBITIONS
1986
Confrontaciones '86,
 Museo del Palacio de
 Bellas Artes,
 México, D.F.
Arte Contemporaneo Mexican,
 Hamburg, West Germany
1985
Arte Mexicano en Japón,
 Museum of Saitama, Japan
1984
Eighth International Graphic
 Art Biennal,
 Bradford, England
Mexican Art,
 Gotenburg, Sweden
1983
Biennal de Sao Paulo,
 Brazil
Trastiempo, Nueva Pintura
 Mexicana,
 Museo de Arte Moderno,
 México, D.F.

SELECTED
COLLECTIONS
Museo de Arte Moderno
Academia de San Carlos,
 México, D.F.
Escuela Nacional de Artes
 Plasticas
Private collection of
 Rufino Tamayo
Private collection of
 Dolores Olmedo

LUIS LÓPEZ LOZA

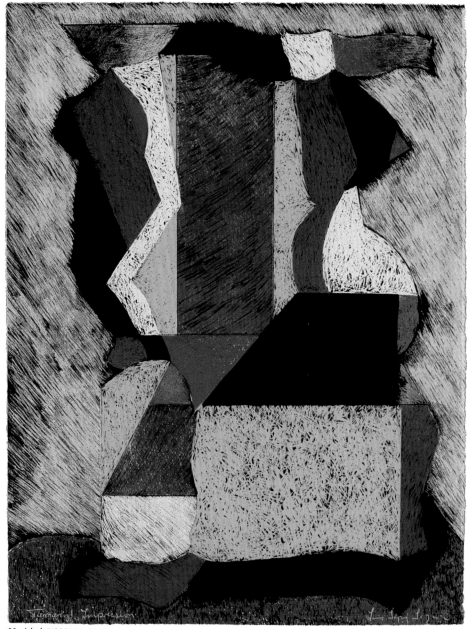

Untitled (1985) 85-322
6 pressruns (7 colors) Edition 30 on grey Rives BFK

63.0 x 48.5
Printer: Russell James Craig

*Luis López Loza was born in Mexico City in 1939. He studied at the Universidad Nacional Autonoma de
México and the Escuela de Pintura y Escultura, La Esmeralda. He dedicated himself to painting until he received an invitation from
Juan Soriano to work in ceramics at the Centro Superior de Artes Aplicadas. At his first exhibition, in 1959
at the Galería de Artes Visuales in Mexico City, Loza emerged as an important young Mexican artist. In his search to explore innovative
visual concepts, Loza traveled to New York City. He remained more than fifteen years,
studying etching at the Pratt Graphic Art Center and working as a designer of plastics.*

*Luis López Loza nació en la ciudad de México en 1939. Estudió en la Universidad Nacional Autónoma de
México y en la Escuela de Pintura y Escultura La Esmeralda. Se dedicó a pintar hasta que recibió una invitación de Juan Soriano para
hacer trabajo de cerámica en el Centro Superior de Artes Aplicadas. En su primera exhibición que tuvo lugar en 1959
en la Galería de Artes Visuales de la ciudad de México, Loza surgió como uno de los más importantes artistas mexicanos jóvenes. En su
búsqueda por la exploración de conceptos visuales innovativos, Loza viajó a la ciudad de Nueva York.
Permaneció por más de quince años estudiando grabado en el Centro de Arte Gráfico Pratt y trabajando como diseñador de plásticos.*

Compiled from conversations with Tamarind Institute Director Marjorie Devon and Curator Rebecca Schnelker.

TI: Why did you decide to participate in México Nueve?

LLL: There are several answers. One of the main ones is the group of participants selected. I think it's a constructive, very strong group of artists that are in very good standing in the art world in Mexico. I had seen a lot of work from Tamarind and know people who have worked there. So I felt a challenge when I was offered a chance to do work there, in the facilities that I imagined I would have.

TI: Was it different from other shops?

LLL: It was very different. I have worked in Paris and Holland and Mexico. I always found that to do lithography, it was just a matter of drawing on stone. But at Tamarind I was able to experiment with the help of Australian printer Russell Craig, a person who offered me techniques and friendship.

In other places, you meet a master printer and that's it. He tells you this can be done, or this cannot be done. Meanwhile, at Tamarind, they are open, wide open. There is a willingness to say, well if you want to do this, it might be richer, it might be different. They are experimenting. I don't feel I went there just to make a lithograph; I feel I went there to collaborate with printers, which is very important.

TI: Is there something in particular that is appealing to you about the medium of lithography as opposed to, for instance, either painting or the other print media that you have used, silk screen or etching?

LLL: There is some purpose to lithography that is absolutely different from painting or other media. To be in front of the stone and have to really take advantage of the grain of the stone. Because anything; even if you breathe, your breath settles on the stone. If you put your hand on top of it, your hand comes up on top of the stone. It's something that tells you, "Respect me, but use me, but let's go further and further." So it's a completely different medium. It appeals to me enormously. I would love to devote myself to it for at least one year, to make a beautiful set of lithographs.

TI: Do you feel that there is anything that's particularly Mexican about your work?

LLL: I think if you are a Mexican you cannot avoid it. I think I have a lot of Mexican influences; why not? Because when we were children they took us to the Anthropology Museum; they took us to the pyramids; they took us to the pre-Hispanic places, and you get a mark on your mind with those kinds of shapes, that kind of imagination. It comes to life when you are an artist, when you try to solve a new work. You cannot avoid it.

I think the attitude that you take toward art is influenced by society, and you cannot avoid that either. Even if you want to close yourself up in your studio and say, I don't want to accept any influence, there is a moment when the air breathes and the wind blows and there come the new ideas.

TI: ¿Por qué decidiste participar en el proyecto México Nueve?

LLL: Existen varias respuestas: Una de las principales tiene que ver con el grupo de participantes seleccionados. Creo que es un grupo de artistas constructivo y muy vigoroso que disfrutan de una muy buena posición en el mundo del arte mexicano. He visto muchos de los trabajos realizados en Tamarind y conozco a la gente que ha trabajado ahí. Por esto sentí el reto cuando se me ofreció la oportunidad de trabajar aquí, con todas las facilidades que imaginé que tendría.

TI: ¿Fue Tamarind diferente de otros talleres?

LLL: Muy diferente. He trabajado en París, Holanda y México y siempre he encontrado que hacer litografía consistía solamente en dibujar en la piedra. Pero en Tamarind pude experimentar con la ayuda de impresor australiano Russell Craig, una persona que me ofreció técnicas y amistad.

En otros lugares, uno conoce al maestro impresor y es todo. El te dice lo que puede hacerse, o lo que no puede hacerse. Mientras que en Tamarind son abiertos, muy abiertos. Tienen la voluntad de decir, bueno, si quiere hacer esto, puede resultar más rico, puede ser diferente. Ellos están experimentando. Yo no siento que fui solamente para hacer una litografía; siento que fui a colaborar con los impresores, lo cual es muy importante.

TI: ¿Hay algo en particular que te atrae en relación a la litografía en constraste a, por ejemplo, la pintura u otro medio de grabado que hayas utilizado?

LLL: Existe un propósito en la litografía que es radicalmente diferente de la pintura y de otros medios. Al confrontar la piedra y tener realmente que tomar ventaja de las líneas naturales de la misma, porque cualquier acto, inclusive la respiración, tu aliento se asienta en ella. Si pones tu mano encima, tu mano sale en la piedra. Es algo que te dice «Respétame, pero úsame, pero vayámos más lejos cada vez.» Por esto es un medio completamente diferente, que me atrae enormemente. Me encantaría dedicarme a él completamente al menos por un año, para hacer un hermoso juego de litografías.

TI: ¿Sientes que hay algo que es particularmente mexicano dentro de tu trabajo?

LLL: Creo que si tú eres mexicano no puedes evitarlo. Creo que tengo muchas influencias mexicanas, ¿por qué no? Porque cuando somos niños nos llevan al Museo de Antropología; a las Pirámides, a los lugares pre-hispánicos, y tú tienes una marca en tu mente con estas clases de formas, esa clase de imaginación; que toma vida cuando eres un artista, cuando tratas de resolver un nuevo trabajo. No puedes evitarlo.

Creo que la actitud hacia el arte es influenciada por la sociedad, eso tampoco puedes evitarlo. Aun cuando quieres encerrarte en tu estudio y decir que no quieres aceptar ninguna influencia, hay un momento cuando el aire respira y el viento sopla con la venida de ideas nuevas.

TI: So how does your cultural background influence your work? Is it in color, form?

LLL: Mainly it's in the architectural sense. Let's talk about the pyramids. It's very interesting the way they close up on space and they light the space. I sit on the pyramids, and I look at them, and they have a perfect geometrical shape. The perfect geometrical shape suddenly is lit by the sun at a certain hour, creating a particular, special light. First you have to define the light by the season, and the season is defined by the color, and the color projects an image in your brain which you cannot avoid, even if you want to. That is only one part of what you call art.

I think people in the arts, in literature, dance, music, all create one image. That is what you want to do, whether painting, writing, dancing, or anything. All that fits together. And that's why art is important. That's why it's important to teach art to children, to adults, to other people who never have a chance to understand that art is not attacking them, it's not destroying them, it's not trying to eliminate them as human beings. It is inviting them to participate and collaborate in humanity.

It's a necessity of communication. If I want to communicate with you, and you are very stubborn with me, and I am very stubborn with you, at the end I pull out a knife. . . . Essentially art is preventing me from being a murderer. I think it is because of art that a lot of people don't try to eliminate other things that bother them. Basically, I think humans love one another. There is one unlimited love. But I hate you if you don't love me the way I love you. Talking in the area of lithography, I do think those things are important, also as a matter of nationality. You love other countries, you love what other countries have, and you contribute that part, to bring it to your country [the United States]. For me, it was a beautiful experience to go to Tamarind and see what other people from other countries have done in lithography. Then I see how they do it. Then I say, well, I wouldn't do it that way. . . . It suggests an enormous number of shapes and new possibilities. And all that is framed by what you call nationality. It is the frame of the artist. Life is what contributes to art.

TI: No matter where one lives.

LLL: No matter what nationality you have, it is life, no doubt. And life doesn't have any nationalities. Give us another chance not to be Mexicans. Let's collaborate as artists, because I think this is extremely important.

TI: Entonces, ¿cómo influye tu trasfondo cultural en tu trabajo? ¿En el color, la forma?

LLL: Principalmente en el sentido arquitectónico. Hablemos de las pirámides es muy interesante la forma en que se cierran en el espacio y lo iluminan. Me siento en las pirámides y las miro; y tienen una perfecta forma geométrica que de repente ilumina el sol a cierta hora, creando una luz especial, particular. Primero tienes que definir la luz de acuerdo a la estación, y definir la estación por el color; y el color proyecta una imagen en tu cerebro que no puedes evitar, aunque así lo desees. Esto es sólo una parte de lo que se denomina como arte.

Yo creo que las personas que están en el arte, en la literatura, la danza, la música todas crean una imagen. Eso es lo que quieres hacer ya sea, pintando, escribiendo, bailando o en cualquier cosa. Todo esto encaja, y es la razón por la que el arte es importante. Por ello es esencial enseñar arte a los niños, a los adultos a otras personas que nunca han tenido la oportunidad de entender que el arte no los ataca, no los destruye y no trata de eliminarlos como seres humanos. El arte consiste en invitarlos a participar y a colaborar con la humanidad.

Es una necesidad de comunicación: si quiero comunicarme contigo, y tú eres terca conmigo y yo lo soy contigo, al final termino sacando una navaja. . . . Esencialmente el arte me previene de convertirme en asesino. Pienso que esto es porque a causa del arte muchas gentes no tratán de eliminar otras cosas que les molestan. Básicamente pienso que los seres humanos nos amamos mutuamente. Existe un amor ilimitado, sin embargo yo te odio si no me amas como yo te amo. Hablando ahora dentro del área de la litografía, pienso que todas estas cosas son importantes, inclusive como asunto de nacionalidad. Tú amas a otros países, lo que éstos poseen, y contribuyes esa parte, de traerlo a tu país [Estados Unidos]. Para mí ir a Tamarind representó una hermosa experiencia para ver los trabajos en litografías de gentes de otros países. Entonces veo cómo lo hicieron y me digo: Bueno. . . yo no lo haría así. . . . Sugiere una cantidad enorme de nuevas formas y de nuevas posibilidades. Y todo está enmarcado dentro de eso que llamas nacionalidad. Es el marco del artista, la vida es la que contribuye al arte.

TI: Sin importar dónde uno viva.

LLL: No importa cuál sea tu nacionalidad, es la vida, sin duda. Y la vida no tiene nacionalidad. Dános otra oportunidad de no ser mexicanos, colaboremos como artistas y esto es lo que yo creo es sumamente importante.

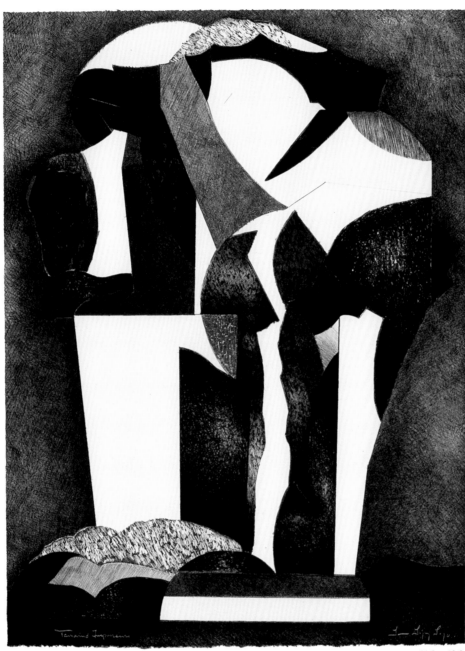

Untitled *(1985) 85-323*
7 pressruns Edition 30 on German Etching

64.3 x 48.2
Printer: Tom Pruitt

SELECTED INDIVIDUAL
EXHIBITIONS
1982
Galería de Arte Mexicano,
México, D.F.
1981
La Galería, Quito, Ecuador
1979
Museo de Arte Moderno,
México, D.F.
1978
Gallery Jane van Eyck,
Maastrich, Holland
1976
Gallery Casino
Portoroz, Yugoslavia
1973
Galeria Pecanins, Barcelona,
Spain, and México, D.F.
Galeria José Clemente Orozco,
México, D.F.

SELECTED GROUP
EXHIBITIONS
1986
Confrontacion '86,
Museo del Palacio de Bellas
Artes, México, D.F.
1985
Alternancias, la generacion
intermedia,
Museo de Arte Moderno,
México, D.F.
Homage to the Artist: Fiftieth
Anniversary Exhibition,
Galería de Arte Mexicano
1984
Arte Vial,
Primer Museo de Arte Vial en la
Mitad del Mundo, Quito,
Ecuador
1977
Siete Pintores Contemporaneos,
Sala Nacional de Bellas Artes,
México, D.F.

SELECTED
COLLECTIONS
Albertina Museum, Vienna,
Austria
Museum of Poland, Cracovia
Museum of Modern Art,
New York, New York
Museo de Arte Moderno
Hugo de Carpi Museum,
Modena, Italy
Stone Bridge Museum,
Tokyo, Japan
Pratt Graphic Art Center,
New York
Museum of Contemporary Art
of Norway
Museum of Contemporary Art
of Finland

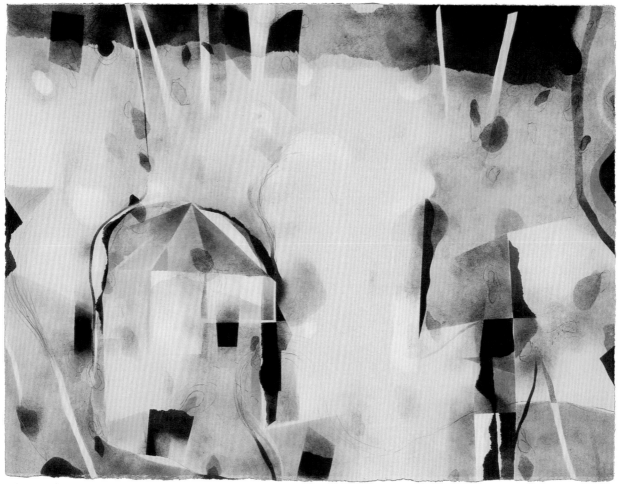

Paisaje, ciudad rota *(1986)* 86-323
4 pressruns Edition 30 on tan Rives BFK

48.0 x 63.5
Printer: Tom Pruitt

*Gabriel Macotela was born in Guadalajara, Jalisco, Mexico, in 1954. Since he was a boy, Macotela has lived
in Mexico City. He studied at the Escuela de Pintura y Escultura, La Esmeralda. Later he studied at the Escuela Nacional de Artes
Plásticas de San Carlos in the workshop of Gilberto Aceves Navarro. Macotela began exhibiting
his work in 1976. He is the founder of the Ediciones Mimeográficas Cocina, a small press that publishes artists' books.*

*Gabriel Macotela nació en Guadalajara, Jalisco en 1954. Desde que era pequeño, Macotela ha vivido en la
ciudad de México. Estudio en la Escuela de Pintura y Escultura, La Esmeralda, y más tarde en la Escuela Nacional de Artes Plásticas
de San Carlos en el taller de Gilberto Aceves Navarro. En 1976, Macotela empezó a exhibir su
trabajo. Es el fundador de las Ediciones Mimeográficas Cocina, una pequeña editorial, dedicada a publicar libros de artistas.*

When I accepted Tamarind's invitation I had done very little in lithography, but I was very excited about the project.

Because I had little experience, I went to Rafael Sepulveda's workshop in Mexico with the intention of learning something about this medium which I had sampled a bit as a student at La Esmeralda. But everything was very different and very limited. I really had very little experience because there are very few lithography workshops in Mexico.

The creation of the first lithograph was a bit difficult. I felt tense, under pressure, because I had not worked with the medium, and it was difficult because of the pressure I feel when somebody is waiting for the result of my work. Above all, I was nervous because of the language problem. A few weeks before leaving Mexico for New Mexico, I felt terribly insecure about how I was going to communicate; how could I make myself clear in such simple matters as choosing the appropriate colors? Also, I didn't have a good idea about Tamarind and how it works.

However, this tension became a pressure that pushed me to work. I was very impressed by the workshop itself, also by the short time it took to complete the work, and more than anything by my insufficient knowledge of the medium. But I tried to overcome this fear and continue working; that is, the problem I was experiencing was mostly due to myself.

TI: Taking into account that the medium and the manner in which you decided to work was new to you, how do you feel about the results?

GM: I think that the techniques used are very different from those used in drawing, or painting on canvas, or pastel, or acrylic. I was offered many technical resources that I could adopt to my particular way of working—rags, sponges, and pencils. Obviously each medium has its own techniques and materials, but it was not hard for me to use the materials the way I wanted. The problem is more one of form; how to do it, how to carry it out.

TI: Could you talk about the ideas expressed in your lithographs?

GM: Before coming to Tamarind I drew a bit about the themes for the pieces I was going to work on. But I do not like to work in advance; I prefer to improvise. This can be difficult because it depends a lot upon the circumstances you find yourself in. But I felt very good and comfortable, as if I were at my own workshop. I knew that if I made a mistake it could be corrected, that it was necessary to try, to experiment with different things. What I did, and it is what I do the most, is the interior landscape, abstract surrealism . . . it has to do with the city and a lot with symbols.

Yo no conocía mucho del Tamarind antes de recibir la invitación. Para ese entonces había hecho muy poca litografía y me emocionó mucho el proyecto de trabajar en un taller de tanto prestigio.

En el taller de Rafael Sepúlveda, en México, empecé a hacer una litografía con la idea de aprender algo del medio litográfico antes de ir al Tamarind, y estudié también un poco en La esmeralda como estudiante. Sin embargo, todo era muy distinto y muy limitado, Creo, por lo tanto, que realmente era muy poca la experiencia que tenía porque existen muy pocos talleres de litografía en México.

Me sentí un poco tenso, presionado al comienzo del trabajo por no haber hecho mucha litografía, por estar en un taller con ese prestigio y, un poco también, por la presión que se siente cuando alguien está esperando los resultados de tu trabajo, de tu primera litografía. Me sentí nervioso, sobre todo, por el problema del idioma. Estando aun en Mexico, desde unas semanas antes de partir a Nuevo México, me sentí muy inseguro acerca de cómo podría hacerme entender, incluso, por ejemplo, en la simple materia de cómo escoger los colores apropiados; también, porque no tenía una real idea acerca del instituto y de la forma de trabajo allá.

Las tensiones personales afectan, pero en mi caso particular, se reflejan más bien en una presión que me impulsa a trabajar. Me imponía el taller mismo, un poco también, la rapidez en el tiempo de ejecución y, más que nada, mi escaso conocimiento del medio litográfico. Pero traté de superar el miedo y me puse a trabajar, es decir, el problema más que nada fue mío, no del taller.

TI: Tomando en cuenta que el medio era nuevo para tí, y por la forma en la que decidiste trabajar tu litografía, ¿qué te parecen los resultados?

GM: Yo pienso que las técnicas empleadas son muy distintas. Son diferentes a las técnicas de dibujo, de pintura sobre tela, al pastel o acrílico. En el Tamarind me ofrecieron una gran cantidad de recursos técnicos, que puedo adaptar a mi manera particular de trabajar, con trapos, esponjas, lápices, etc. Obviamente cada medio tiene sus propias técnicas y materiales, pero a mí no me cuesta mucho usar los materiales y adaptarlos a mi modo de trabajo.

TI: ¿Podrías hablar un poco sobre las ideas que plasmaste en tu litografía?

GM: Antes de llegar al Tamarind estuve trabajando un poco en México en la litografía que posteriormente hice en el taller y, más que nada, dibujando un poco sobre temas de algunos proyectos y acerca de como iba a trabajar en el instituto. Sin embargo, no me gusta mucho trabajar en proyectos, sino que prefiero la improvisación, cosa que también es difícil porque depende mucho de las circunstancias en las cuales te encuentres. Pero me sentí luego muy a gusto, como si estuviera en mi propio taller, y así no hubo ningun problema; sabía que si cometía algun error se podría corregir, que había manera de hacer pruebas, experimentos, diferentes cosas. . . . Lo que hice y hago más que todo, es paisaje interior, abstracto, surrealista, tiene que ver con la ciudad y mucho los símbolos, la símbología.

The urban theme is a key point and very important to my work. This theme has obsessed me for a long time. Also, I like to experiment with materials and techniques, because I am constantly discovering different aspects of myself, and I believe that everything you do has something to do with yourself, even though it appears to be different. I do not like to concentrate only on painting. This is a personal thing. There are people, for example, who only paint, and that is something I understand perfectly well. I like to paint, but suddenly I want to make objects, boxes, sculptures, environments. . . . I enjoy the diversity of resources available, among many others, video and photography.

TI: Did your experience in lithography influence the work that you normally do in other media?

GM: Yes, for instance, in pastels. When I was drawing I began to think of certain qualities and of certain ways to do things. I believe that each medium—drawing, lithography, or painting—has its own rules and secrets. One learns new things from each that are useful. Definitely this experience has helped my work. Lithography gave me a quality I had never expected, that I did not know existed, and a series of new resources.

TI: What did you first learn to say in English; what was your key phrase?

GM: I AM THE ARTIST! ¡YO SOY EL ARTISTA! ⌘

El tema urbano es un punto clave e importante para mi obra. Este me ha obsesionado por un buen tiempo y que al trabajar me gusta la experimentación con materiales y técnicas, porque constantemente descubres cosas distintas de ti mismo, y creo que todo lo que hagas tiene que ver contigo, aunque aparentemente sea una cosa distinta. No me gusta centrarme sólo en la pintura, esto es una cosa personal. Hay gente, por ejemplo, que nada más pinta, y es algo que entiendo perfectamente; pero a mí me gusta pintar, de repente hacer objetos, cajas, esculturas, ambientes, en fin. Me gusta mucho la diversidad de recursos que existen, entre otros muchos, el video, las fotografías.

TI: ¿La experiencia obtenida y el modo de trabajo empleado en el Tamarind afectaron el trabajo que normalmente haces en otros medios de expresión artística?

GM: Sí, por ejemplo en los pasteles. En los dibujos me puse a pensar en ciertas calidades o en ciertas maneras de hacer las cosas. Personalmente pienso o creo que cada técnica, sea esta grabado, litografía o pintura, tiene sus propias reglas o secretos. Siempre aprendes de cada medio cosas nuevas que te sirven para hacer otra cosa muy distinta, por ejemplo, en el dibujo al pastel, como mencioné antes. Esta experiencia definitivamente me ayudó en mi trabajo. La litografía me dio o me descubrió una calidad que no esperaba, que yo no conocía, y me descubrió también una serie de recursos distintos.

TI: Por último, ¿qué aprendiste a decir en inglés?, ¿cuál era tu frase clave?

GM: I AM THE ARTIST. ¡YO SOY EL ARTISTA! ⌘

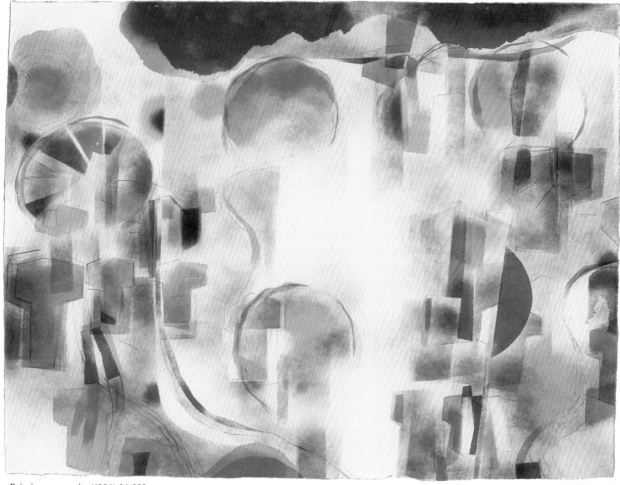

Paisaje cementerio *(1986) 86-322*
5 pressruns Edition 30 on Japanese Etching

48.2 x 64.0
Printer: Lynne D. Allen

SELECTED INDIVIDUAL
EXHIBITIONS
1986
Ciudad Rota,
 Museo de Arte Moderno,
 México, D.F.
Viaje a través de los etcéteras,
 traveling exhibition for different
 stations of the Metro in
 Mexico City
1985
Paisaje, Planos de casa,
 Galería de Arte Actual,
 Monterrey, N.L.
1984
Laberinto-puerta-cerradura,
 Galería Pecanins, México, D.F.
1983
Diario horizonte,
 Museo Garrillo Gil,
 México, D.F.
1982
Travesía,
 Galería Pecanins, México, D.F.

SELECTED GROUP
EXHIBITIONS
1984
Una década emergente,
 Museo del Chopo, México, D.F.
El barro en la escultura,
 Museo de Arte Moderno; Centro
 Guadalupe Posada, México, D.F.
1983
Espacio no,
 Galeria Chávez, Ediciones
 Mimeograficas Cocina, Porto
 Alegre, Brasil
Trastiempo,
 Museo de Arte Moderno
1982
Bienal Tamayo,
 Oaxaca, México, and the Museo
 del Palacio de Bellas Artes,
 INBA, México, D.F.
1981
Libros de artista,
 Metronom, Centre de
 Documentatacio d'Art Actual,
 Barcelona, España

SELECTED
COLLECTIONS
Museo de Arte Moderno

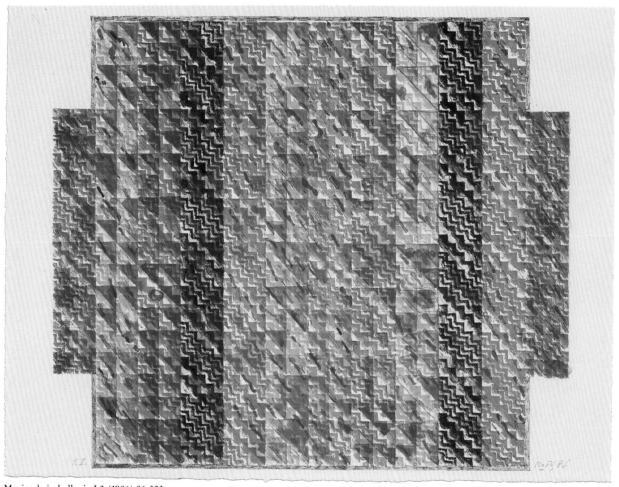

Mexico bajo la lluvia L2 *(1986) 86-303*
4 pressruns Edition 30 on cream Rives BFK

48.1 x 63.5
Printer: Tom Pruitt

Born in 1932 in Barcelona, Spain, Vicente Rojo attended classes in sculpture at the Escuela Elemental del Trabajo
from 1945 to 1949. He immigrated to Mexico in 1949, where his father had resided as a political refugee of the Spanish Civil War since
1939. He studied painting in La Esmeralda in 1950. In 1953, Rojo worked as an assistant to painter Arturo Souto,
while he studied typographic design with Miguel Prieto. In the 1950s and 1960s, he held various positions as a graphic artist and designer
for the Instituto Internacional de Bellas Artes de México and the Universidad Nacional Autónoma de México.

Nacido en 1932 en Barcelona, España, Vicente Rojo asistió a clases de escultura en la Escuela
Elemental del Trabajo desde 1945 hasta 1949. En ese año emigró a México, donde su padre vivía como refugiado político de la Guerra
Civil de España desde 1939. Estudió pintura en La Esmeralda en 1950 y en 1953 trabajó
como ayudante para el pintor Arturo Souto mientras estudiaba diseño tipográfico con Miguel Prieto. En los años cincuenta y sesenta,
estuvo a cargo de varios puestos como artista gráfico y diseñador en el Instituto
Internacional de Bellas Artes de México y en la Universidad Nacional Autónoma de México.

I was born in Barcelona, Spain, in 1932. I arrived in Mexico in 1949, where my father lived in political exile. I had my first exhibition in 1958, which could have been considered an error, or a sin of youth if I had been young; but no, I was 26. The theme of that show was nothing less than "war and peace!" It was a combination of paintings with very geometric figures done in brilliant colors, which after a short time ceased to have meaning for me.

Soon after I exhibited my first attempts at Abstract Expressionism. I wanted to get rid of the figure and stay with what interested me the most: form, color, and the combination of everything that I had dedicated some years of experimentation to. Especially since the year 1960, when I had become familiar with the work of the Catalan Tapies, whose work affected me strongly during that entire decade. Other strong influences included Jean Dubuffet, Jasper Johns, and others.

In Mexico, the 1960s began with a large group of young artists ready to fight, to defend, to impose their own work. Essayists, critics, novelists, and poets were models for these young people. Octavio Paz, Juan Rulfo, and José Revueltas opened new avenues of Mexican literature with their books; avenues which would be explored by writers of our generation—Carlos Fuentes, Juan García Ponce, Juan Vicente Melo, Emilio García Riera, Jorge Ibargüengoitia, Salvador Elizondo, Elena Poniatowska, Carlos Monsiváis, Sergio Pitol, and José Emilio Pacheco.

Those years I worked a great deal as a graphic designer, putting together books, catalogues, magazines, and designing posters about Mexican culture for major institutions, such as the National Institute of Fine Arts, the National Autonomous University of Mexico, and the Fondo de Cultura Economica, and for new publishing houses, some of which I helped to establish. And I have continued in graphic design, which I consider inseparable from my work as a painter. It should be obvious that the use of basic structures and functions, indispensable in my work as a designer, have influenced my painting.

Nineteen sixty-four was an important year for me. I came to a halt, analyzed my earlier work, and tried anew to resolve my problem of joining structure with matter. I worked with elementary forms—triangles, squares, circles—and with strong and smooth colors—blues, reds, whites, blacks—tones that bit by bit I began to enrich and blend with violets, ochers, grays, and cold greens. This allowed me to create a collection of works that I called "Señales" which provided me with a path to follow: work in a series with the objective of creating, little by little, a type of imaginary, autobiographical diary; something comparable to fragments of a personal visual history.

Nací en Barcelona, España, en 1932. Llegué a México en 1949, donde mi padre vivía como exiliado político. Hice mi primera exposición en 1958, que podría ser considerada como un error o pecado de juventud si yo hubiera sido joven; pero no, para entonces ya tenía 26 años. El tema de esta exposición era nada menos que el tema de «la guerra y la paz». Fue un conjunto de pinturas con figuras muy geometrizadas, realizadas con brillantes colores y abundante materia que al poco tiempo, dejaron de convencerme.

Expuse en el año siguiente. En mis primeros intentos abstractos quería perder la figura y quedarme con lo que más me interesaba: la forma y el color. A la combinación de todo ello dediqué unos años de experimentación, sobre todo a partir de 1960, año en el que conocí la obra del catalán Tapies, obra que marcó fuertemente mi trabajo por toda esa década, junto con la de Jean Dubuffet, Jasper Johns y otros.

Los años 60 comenzaban en México con ese numeroso grupo de jóvenes artistas dispuestos ya definitivamente a pelear, a defender y a imponer su obra. Ensayistas, críticos, novelistas y poetas, podían ser el modelo a seguir para esos jóvenes. Con estilos muy diferentes, Octavio Paz, Juan Rulfo y José Revueltas, habían abierto con sus libros nuevas vías a la literatura mexicana, vías en las que se situaban escritores de nuestra generación como Carlos Fuentes, Juan García Ponce, Juan Vicente Melo, Emilio García Riera, Jorge Ibargüengoitia, Salvador Elizondo, Elena Poniatowska, Carlos Monsiváis, Sergio Pitol y José Emilio Pacheco.

En esos años, yo trabajaba muchísimo como diseñador gráfico, diseñando libros, catálogos y revistas, y diseñando carteles en los centros de mayor difusión cultural en México como el Instituto Nacional de Bellas Artes, la Universidad Nacional Autónoma de México, el Fondo de Cultura Económica, y en nuevas editoriales, algunas de las cuales ayudé a fundar. Y he seguido haciendo esas tareas que considero inseparables de mi trabajo de pintor hasta la actualidad. Debe ser obvio que la utilización de estructuras básicas y funcionales, indispensables en mi trabajo de diseñador, han influido en mi pintura.

Mil novecientos sesenta y cuatro fue un año importante para mí. Hice un alto y analicé mi trabajo anterior y traté de comenzar de nuevo a resolver mi problema de confrontar estructura con materia. Trabajé con formas elementales—triángulos, cuadrados, círculos—y con colores muy planos y duros—azules, rojos, blanco y negro—tonos que poco a poco fui enriqueciendo y matizando con violetas, ocres, grises y verdes obscuros. Eso me permitió hacer un conjunto de obras que llamé «Señales», y que me descubrió un camino a seguir: trabajar por series con el propósito de crear poco a poco una especie de diario autobiográfico imaginario, algo así como de una historia visual personal.

From 1970 to 1975 I completed my second series (actually, my first intended as such). It was a long study, with more than one hundred pieces that were concerned with a very simple form, the letter "T." In reality it is the structure of a triangle, a form that I came upon while working that allows me many possibilities of visual experimentation. I should note that I am interested in geometry as a language, not as an end. I called this series "Negaciones," with the intention of making paintings that negated themselves and even negated myself as an author, an absurdity that fortunately resulted in failure. But at least it helped me to find a working system that I have followed to the present day—leaving behind a very rigid structure within a strictly squared form—that permits me numerous variations. That is to say, to practice what I call "rigorous imagination."

As one more chapter to my diary, I completed in another five years another series that I titled "Recuerdos." It was an attempt to interpret a difficult childhood from the blurred forms of my school notebooks. I tried to give the paintings an intimate tone, the most hermetic possible, so that the viewer wouldn't notice that I was playing with infantile games that I never had. As a complement to that series, I worked in collaboration with Pacheco on the book *Jardín de niños*, a limited serigraphic edition.

In 1980, sparked by some notes that I had made fifteen years earlier, I began the series "México bajo la lluvia." I am still working on it. My labyrinth reappeared, and I introduced into it more complicated signs than the earlier ones, having as a base now not a precise structure like the other series, but rather one in which the basic scheme practically disappeared, to leave only a diagonal composition in which many tones vibrate, somewhat like a musical piece in which one can hear—or in this case see—a single instrument as well as the entire orchestra. At the same time, and with the same theme, I created twenty ceramic, metal, and wood sculptures, as well as a folder with serigraphs accompanied by David Huerta's poems.

I have always been interested in lithography but was never able to work much in it. For that reason my work at Tamarind in 1986, assisted by its excellent printers, meant that for me I not only was able to realize work for the project México Nueve but also to familiarize myself with some of the secrets surrounding lithography.

In conclusion, I owe a debt to my peers. My work as a painter would not exist without the teachings that I have received (without their knowing) from Soriano, Gironella, Cuevas, Felguérez; and from artists ten years younger than myself: Francisco Toledo, Fernando González Gortázar, Sebastián, Ricardo Regazzoni; and even those twenty years younger: such as Gabriel Macotela. I hope to continue learning from all of them. ⌀

De 1970 a 1975 realicé mi segunda serie y en realidad la primera proyectada como tal. Fue una larga investigación con más de 100 obras en torno a una forma muy sencilla, una letra T. En realidad, la estructura de un triángulo, forma con la que ya venía trabajando y que me permitió muchas oportunidades de experimentación visual. Debo señalar que lo que me interesa es la geometría como lenguaje, no como un fin. Esta serie la llamé «Negaciones» con la intención de hacer cuadros que se negaran unos con otros y que incluso me negaran a mí como autor, propósito que desafortunadamente me resultó fallido. Pero al menos, me sirvió para encontrar un sistema de trabajo que he seguido hasta la fecha a partir de una estructura muy rígida dentro de una forma estrictamente cuadrada que me permite practicar lo que yo llamaría una imaginación rigurosa.

Como otro capítulo más en mi diario, realicé durante otros cinco años una nueva serie que se tituló «Recuerdos» y que fue un intento de interpretar, a través de las formas borrosas de mis cuadernos escolares, una infancia difícil. Quise darle a las pinturas un tono íntimo, lo más hermético posible, para que no se notara que estaba jugando con los juegos infantiles conocidos. Como complemento de esta serie realicé, en colaboración con Pacheco, el libro titulado *Jardín de niños* en edición serigráfica limitada.

En 1980, a partir de unas notas realizadas quince años antes comencé la serie «México bajo la lluvia», en la que estoy trabajando actualmente. El laberinto se hizo presente de nuevo e introduje en él signos más complejos que los anteriores, teniendo como base ya no una estructura precisa como en las otras series, sino que el esquema básico prácticamente desaparecía para dejar solamente una composición diagonal en la que vibran numerosos tonos a la manera de una pieza musical; en la que pueden oírse, verse en este caso, lo mismo un instrumento que toda la orquesta. Paralelamente y con el mismo tema, realicé unas veinte estructuras en cerámica, metal y madera, así como una carpeta con serigrafías acompañadas de poemas de David Huerta.

Siempre me ha interesado la litografía, pero no he podido trabajar mucho en ella. Es por eso que mi tarea en el Tamarind en 1986, ayudado por sus excelentes técnicos, significó para mí no sólo la realización de dos obras dentro del proyecto México Nueve, sino el conocimiento de algunos de los secretos que encierra la litografía.

Para terminar, tengo una deuda de gratitud con mis compañeros de generación. Mi trabajo como pintor no existiría sin las enseñanzas que he recibido (sin que ellos lo sepan) de Soriano, Gironella, Cuevas, Felguérez; hasta llegar a artistas diez años más jóvenes que yo: Francisco Toledo, Fernando González Gortázar, Sebastián, Ricardo Regazzoni; o veinte años más jóvenes, como Gabriel Macotela. De ellos espero seguir aprendiendo. ⌀

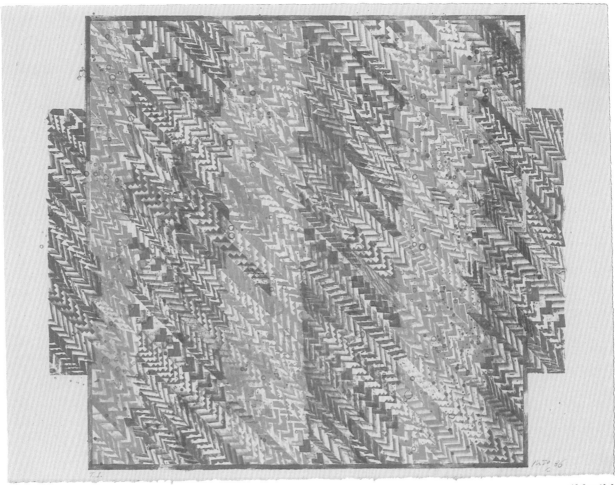

Mexico bajo la lluvia L1 *(1986) 86-302*
4 pressruns Edition 30 on white Arches

48.2 x 63.5
Printer: Lynne D. Allen

SELECTED INDIVIDUAL
EXHIBITIONS
1986
Galeria Juan Martin,
 México, D.F.
1985
Biblioteca Nacional,
 Madrid, España
Galeria Antonio Machon,
 Madrid
Galeria Azul,
 Guadalajara, Jal., México
Galeria Arte Actual Mexicano,
 Monterrey, N.L., México
1984
Museo del Palacio de
 Bellas Artes,
 México, D.F.
1981
Cuatro Series: "Señales,"
 "Negaciones," "Recuerdos," y
 "México bajo la lluvia,"
 Museo de Arte Moderno,
 México, D.F.
1980
Recuerdos,
 Instituto Panameno de Arte,
 Panama

SELECTED GROUP
EXHIBITIONS
1986
Confrontación '86,
 Museo del Palacio de Bellas Artes
1984
La serigrafía en el arte/El arte
 de la serigrafía,
 Museo Universitario de
 Ciencias y Arte,
 México, D.F.
Norwegian International
 Print Biennial,
 Fredrikstad, Norway
1983
Pintado en Mexico,
 Banco Exterior de España,
 Madrid, Barcelona
1982
Pintores mexicanos surgidos en
 el tercer cuarto del siglo XX,
 Museo de la Alhóndiga de Granaditas,
 Guanajuato, México
1980
20 Pintores Contemporáneos Mexicanos,
 Casa de las Américas, La Habana, Cuba
Peintres Contemporains du Mexique,
 Musee Picasso, Antibes, France

SELECTED
COLLECTIONS
Museo de Arte Moderno
Musee d'Art Moderne,
 Paris
University Art Museum,
 The University of Texas,
 Austin
Casa de las Américas
 Biblioteca Luis Arango,
 Bogotá, Colombia

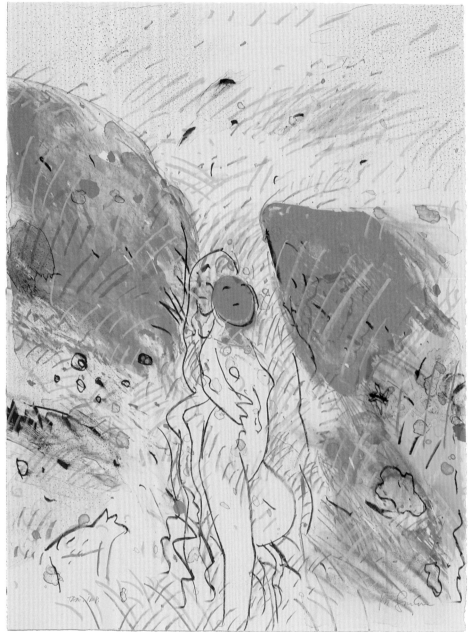

En la barranca *(1984) 84-325*
5 pressruns Edition 30 on Copperplate Deluxe

63.8 x 42.0
Printer: Marcia Brown

*Born in 1933 in Zurich, Switzerland, Roger von Gunten has lived in Mexico since 1957. He studied painting
and graphic design in the Kunstgewerbeschule in Zurich and printmaking in the Universidad Ibero-Americana in México.
His first exhibition was in 1956 at Cafe-Galerie Laternengasse in Zurich. In 1965, he
lived for a year in Europe; in 1981 in Vancouver, British Columbia, Canada.*

*Nacido en 1933 en Zurich, Suiza, Roger von Gunten ha vivido en México desde 1957. Estudió pintura y diseño
gráfico en el Kunstgewerbeschule, Zurich, y grabado en la Universidad Ibero-Americana, México, D.F. Su primera exposición fue en
1956 en Cafe-Galerie Laternengasse, Zurich. En 1965 vivió en Europa y en 1981 en Vancouver, British Columbia, Canadá.*

I have always been very aware of the high level of artistry and craftsmanship at Tamarind Institute, so when I received an invitation to participate in a project there, it was absolutely irresistible.

Mostly I draw with crayons, pencils, ink, and small brushes; therefore, I have a natural affinity toward the materials used in lithography as well as to the way lithography is used. On the other hand, the feeling of the stone as the background for my drawings—instead of paper—gave me a different experience; it gave another environment to the hand. I am not accustomed to the image reversal when pulling the impression; this is totally against the grain. But that is the way it is. A fascinating but maddening aspect of lithography (and other graphic processes) is that it is necessary to draw each color, or each ink, to speak in graphic language. Each color is treated separately, on its own stone. And on top of everything, black. I had to plan my lines and drawing, use certain mental maneuvers that in my normal life as an artist are done by my eyes and by my hand.

I learned to make lithographs at an art school in Switzerland. In 1951 or 1952 I worked for six months as a graphic designer at a printing press in Naples, Italy. This place had its own lithographic press, a commercial one. I had to design book covers for the books they published. My designs were printed lithographically by hand at the workshop.

Without a doubt, the working conditions for artists at Tamarind are the best. Besides the material amenities (such as the assortment of papers), I was highly impressed with the personal dedication, the devotion shown by the master printers to each one of the editions they do; their interest and attention to their jobs. Such assets within the personnel help to carry out an excellent, beautiful, and fruitful cooperative relationship.

Creating an image requires a great deal of concentration, it does not mean to pay attention only to your brush or to the point of your pencil; it means to place all of your attention in your surroundings, to the world outside and the world within, then the hand, the point of the pencil, move on their own and translate your atttention into lines, forms, and textures. To create an image one must concentrate, fix oneself on the point of the pencil, put all your attention on that which there is around this point; all the surface of the paper or canvas, the light that falls over it, and the world that is around it. Then your hand and your pencil move themselves and your attention translates itself into an image.

I converse with my paintings. I put something down, and then I see what is coming. I spend a lot of time in my studio. I don't see too many paintings or read too many books about painting. I'm sure many artists work like that. If you know where you're going, it's a way of telling, too. I'd like to go there; how do I go about getting there? I like to walk, just one foot in front of my other foot, and see where it goes. The moment you disturb the equilibrium, you destroy it, and you must answer for it.

Conociendo el elevadísimo nivel artístico y artesanal prevaleciente en el Tamarind Institute, una invitación para participar en uno de sus proyectos me resultó simplemente irresistible.

Yo dibujo principalmente con crayones, carboncillo, tinta y pincel; así que tengo una afinidad natural por el material usado para hacer litografía y la manera en que ésta se emplea. Por otra parte, la sensación de la piedra como fondo de mi dibujo—en vez del papel—me proporciona una experiencia diferente, da otro ambiente a la mano. No me acostumbro fácilmente a la inversión de la imagen en la impresión — me va completamente contra el grano. Pero eso no tiene remedio. Un aspecto fascinante pero enloquecedor de la litografía (y otros procesos gráficos) es que hay que dibujar cada color — o cada tinta, para hablar el lenguaje de la gráfica — por separado, en sendas piedras y además en negro. Tenía que planear mis trazos y líneas, usar ciertos malabarismos mentales que en mi vida normal de dibujante, hacen sólo mis ojos y mi mano.

Aprendí a hacer litografías en la Escuela de Arte en Suiza. En 1951 o 1952, fui a trabajar seis meses como diseñador gráfico en una editorial en Nápoles, Italia, que contaba con su propia imprenta litográfica—una imprenta de tipo comercial. Yo tenía que diseñar portadas para los libros que la editorial publicaba; mis diseños se imprimían en el taller en litografía, toda hecha a mano.

Sin duda, las condiciones de trabajo para los artistas en el Tamarind deben considerarse óptimas. Aparte de las amenidades materiales (tales como el surtido de papeles), me impresionó sobre todo la dedicación personal, el acometido que los artesanos impresores están dispuestos a brindar a cada imagen que les toca imprimir, el interés y la atención por lo que están haciendo. Estas cualidades del personal conllevan a una colaboración bonita y fructífera.

La concentración que requiere la creación de una imagen no es un enfrascarse en la punta de tu lápiz o de tu pincel; es poner toda tu atención a lo que te rodea, al mundo de afuera y de adentro; entonces la mano y la punta del lápiz se mueven solos y traducen tu atención en líneas y formas y texturas. La concentración que requiere la creación de una imagen no es un fijarse en la punta de tu lápiz o de tu pincel; es saber poner toda tu atención a lo que hay alrededor de esta punta—toda la superficie de tu papel o tu lienzo, la luz que cae sobre él y el mundo que lo rodea. Entonces tu mano y tu lápiz se mueven solos y tu atención se traduce en una imagen.

Yo platico con mis pinturas. Dibujo algo y veo qué es lo que está saliendo. Paso mucho tiempo en mi estudio, y no veo muchas pinturas o leo muchos libros sobre pinturas. Estoy seguro que muchos artistas trabajan así. Si tú sabes a dónde vas, también existe una manera de decirlo. Yo quiero ir ahí; pero, ¿cómo llego ahí? Me gusta caminar solamente con un pie en frente del otro y ver a dónde va. En el momento en que se rompe el equilibrio, lo destruyes, y tú debes responder por ello.

While I am working I am also thinking about many things. I listen to music, I eat apples, nuts, peanuts, or I chat with people who stop by to visit me (sitting behind my easel), and the sounds, the thoughts, the tastes, and the noises come to be an integral part of my image. Also, the interaction between what I am doing (in my painting) and what I have already done is important. It is a constant feeding into the clues of the image that wants to manifest itself. Once I was installed in the workshop, I began to draw and create many drawings on paper, in order to make myself an "ecological niche" in my new environment, to scrutinize and explore the visual terrain that I thought I would use for my lithographs. When I felt situated, I directed myself to the stone, trying to think in five separate inks.

I had no idea about what I was going to do. I tried to place myself inside this formidable workshop, into the urban landscape surrounding me. I began to create a habitat for myself. I tried to pay attention to my surroundings, to Tamarind, and to the people who populate it; I listened to Clinton Adams' explanations, I chatted with master printers Lynne [Allen] and Marcia [Brown], and with the students working in the shop. I bought materials for drawing at a store nearby; I ate apples that tasted a bit different from the Mexican ones; and out of all my experiences I tried to make something that in any other circumstance I would not have done, or I would have done differently.

I felt Marcia's and Lynne's anticipation, their curiosity about what I was going to give to them to print; their patience when days went by and I only gave them drawings on paper, and their very different personalities, their manners of waiting.

I believe that my relationships with Lynne and Marcia, who transformed my grey and black stones into bright lithographs, were excellent and friendly; at least this is the way I feel about them. I feel a very sincere sense of gratitude toward both for the meticulous care they gave to every detail of the process throughout our collaboration. I deeply admire their knowledge and their skill in managing the capricious alchemy of this form of art. They received my unfortunate stones in a very good manner and exchanged them with new and brightly grained ones.

Did they influence the development of my aesthetic ideas? I realize the perfect association between the strong and disconcerting lithograph *Sirena del desierto* with Lynne and the airy figure done in pinks and blues appearing among the cliffs in *En la barranca* with Marcia.

México Nueve is a beautiful and noble project, carried out with generosity, and the environment of this project and the environment it produced, formed the matrix for my lithographs. ⚐

Yo pienso en muchas cosas mientras trabajo. Escucho música, como manzanas, nueces y cacahuates o platico con personas que me vienen a ver (sentados bien detrás de mi caballete). Y los sonidos, los pensamientos, sabores y ruidos vienen a ser parte integral de mi imagen. También es importante la interacción que se establece entre lo que estoy haciendo (en mi cuadro) y lo que ya he hecho en él—una retroalimentación constante para seguir la pista de la imagen que quiere hacerse manifiesta. Una vez instalado en mi cubículo en el taller, empecé a dibujar; a elaborar muchos dibujos en papel para hacerme un «nicho ecológico» en mi nuevo ambiente; a tantear y explorar el terreno visual que pensaba utilizar para mis litos. Y cuando me sentí en punto, me dirigí a la piedra, tratando de pensar en cinco tintas por separado.

No tenía idea alguna de lo que iba a hacer. Traté de ubicarme en lo que era este formidable taller, en el paisaje urbano que lo rodeaba. Empecé a elaborarme un habitat propio. Traté de prestar atención a lo que me rodeaba, a lo que era Tamarind y sus habitantes; escuchaba lo que me explicaba Clinton Adams; platicaba con Marcia [Brown] y Lynne [Allen]—que iban a imprimir mis imágenes—y también con los estudiantes que trabajaban en el taller. Compraba material de dibujo nuevo en una tienda cercana, comía manzanas que sabían ligeramente diferentes a las mexicanas y de todas mis experiencias traté de hacer algo, que en otras circunstancias no hubiera hecho, o hubiera hecho diferente.

Sentí la anticipación de Lynne y Marcia, su curiosidad por lo que les iba a dar a imprimir; su paciencia cuando pasaban los días y sólo se dieron dibujos en papel; y sus personalidades tan distintas, sus maneras de esperar también distintas.

Creo que mis relaciones con Lynne y Marcia, las impresoras que transformaron mis grises y negras piedras en luminosas litografías, fueron excelentes y cordiales; así lo siento yo por lo menos. Les guardo a ambas un sincero agradecimiento por minuciosos cuidados que brindaron a cada detalle del proceso en que colaboramos. Admiro sus conocimientos y su habilidad en el manejo de la a veces caprichosa alquimia de la litografía. Recibieron mis piedras malogradas con buen talante y me las cambiaron por nuevas recién pulidas.

¿Influyeron en el desarrollo de mis ideas estéticas? Puedo asociar perfectamente la más bien recia y desconcertante litografía llamada *Sirena del desierto* con Lynne y la etérea figura en rosa y azul entre acantilados de *En la barranca* con Marcia.

México Nueve es un bello y noble proyecto, realizado con generosidad por parte del Tamarind, y el mismo ámbito de este proyecto y el ambiente que producía, forman la matriz de mis litografías que hice para aquél. ⚐

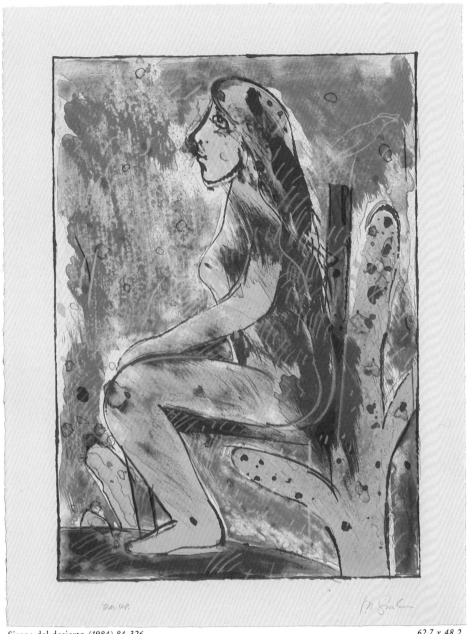

Sirena del desierto (1984) 84-326
5 pressruns Edition 30 on buff Arches

62.7 x 48.2
Printers: Lynne D. Allen, Marcia Brown

SELECTED INDIVIDUAL
EXHIBITIONS
1986
Galería Juan Martín,
 México, D.F.
Galería Arte Actual,
 Monterrey, N.L., México
1985
Museo Omar Rayo,
 Roldanillo, Colombia
Galería Clave,
 Guadalajara, Jal., México
1984
Galería Pecanins,
 México, D.F.
Aeropuerto Internacional de la
 Ciudad de México, México,
 D.F.
1983
Galería Hagerman,
 México, D.F.
1982
Galería Juan Martín
1980
Galería Miró, Monterrey,
 Nuevo Leon, México

SELECTED GROUP
EXHIBITIONS
1986
Feuer und Farbe
 (Pintura Mexicana de Hoy),
 BATIG,
 Hamburg, Germany
Confrontacion '86,
 Museo del Palacio de Bellas Artes,
 México, D.F.
1985
Tres Décadas de Pintura Mexicana,
 Stockholm, Sweden
1984
Festival Cervantino,
 Guanajuato, México (Homenaje
 a Julio Cortázar)
Obra en Paper Amate,
 Museo de Monterrey,
 Monterrey, N.L., México
1983
Pintado en México,
 Banco Exterior de España,
 Madrid y Barcelona

SELECTED
COLLECTIONS
Museo de Arte Moderno,
 México, D.F., y Madrid, España
Museo de la Universidad
 Nacional Autonomia de México
University of Texas, Austin
Universidad de Veracruz,
 Xalapa, México
Universidad de Oaxaca, México
Centro de Arte Moderno,
 Guadalajara, México

ACKNOWLEDGEMENTS

ADVISORY BOARD
Clinton Adams
Helen Escobedo
Rita Eder
Gunther Gerzso
Mary Grizzard
Christianne L. Joost-Gaugier

*The México Nueve project
and catalogue have been made
possible by a grant from the
Rockefeller Foundation*

*Project support for the catalogue
was also provided by:*

Vaughn/Wedeen Creative, Inc.
Andrews/Nelson/Whitehead

EDITOR
Kate Downer
DESIGN
Vaughn/Wedeen Creative, Inc.
PHOTOGRAPHY
Jay Hevey (Black & White)
Robert Reck (Color)
PRINTING
Albuquerque Printing
TYPOGRAPHY
Starline Printing
COLOR SEPARATIONS
Southwest Color Separations
PAPER
Andrews/Nelson/Whitehead
BINDERY
Sunray Trade Bindery

*Tamarind Institute is a
division of the
College of Fine Arts of the
University of New Mexico*

Tamarind Institute
108 Cornell Avenue SE
Albuquerque, New Mexico 87106
505/277-3901

All lithographs bear the embossed mark, or blindstamp *en verso*, of Tamarind Institute as well as that of the printer. Dimensions given are paper size in centimeters, height preceding width. The number of colors is indicated only if it differs, due to the use of split or blended inking, from the number of pressruns. The edition size indicates the number of arabic numbered impressions only; a *bon à tirer* impression, two Tamarind Impressions, and a variable number of trial or color trial proofs are also printed with each edition. Complete documentation records (reference number shown after the title and year of the work) are on file at Tamarind.